小小小小的人间

李彬

绘著

湖南文艺出版社
HUNAN LITERATURE AND ART PUBLISHING HOUSE

博集天卷
CS-BOOKY

图书在版编目（CIP）数据

小小小小的人间 / 李彬绘著 . -- 长沙：湖南文艺出版社，2024.3

ISBN 978-7-5726-1638-9

Ⅰ . ①小⋯ Ⅱ . ①李⋯ Ⅲ . ① 绘画—作品集—中国—现代 Ⅳ . ① J221.8

中国国家版本馆 CIP 数据核字（2024）第 043003 号

上架建议：畅销·艺术

XIAOXIAO XIAOXIAO DE RENJIAN
小小小小的人间

绘　　著：李　彬
出 版 人：陈新文
责任编辑：张子霏
监　　制：邢越超
特约策划：张　攀　凌草夏
特约编辑：周冬霞
营销支持：文刀刀
装帧设计：梁秋晨
出　　版：湖南文艺出版社
　　　　　（长沙市雨花区东二环一段 508 号　邮编：410014）
网　　址：www.hnwy.net
印　　刷：北京中科印刷有限公司
经　　销：新华书店
开　　本：715 mm×955 mm　1/16
字　　数：231 千字
印　　张：17.25
版　　次：2024 年 3 月第 1 版
印　　次：2024 年 3 月第 1 次印刷
书　　号：ISBN 978-7-5726-1638-9
定　　价：118.00 元

若有质量问题，请致电质量监督电话：010-59096394
团购电话：010-59320018

献给每一颗动荡的心

Contents
目录

Chapter 1

孤独者
之歌

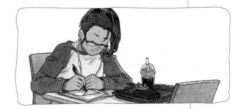

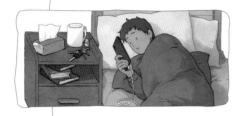

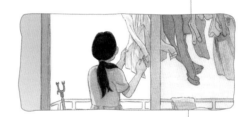

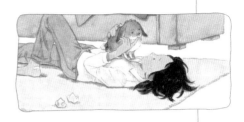

Chapter *2*

伴我
同行

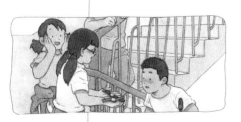

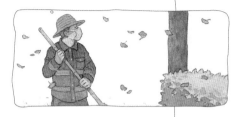

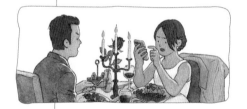

Chapter 3

美丽又麻烦的
世界

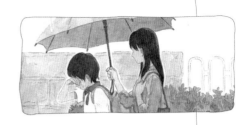

Chapter **4**

时间教会
我的事

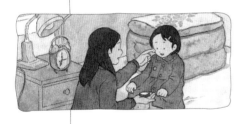

My Tiny Little World

小 小 小 小 的 人 间

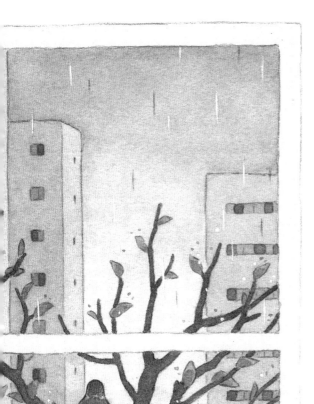

Chapter

1

孤独者
之歌

世界中心

那时你坐在靠窗的位置
我常常望着有你的方向

假如你碰巧转过头
我会滑过视线
假装不经意的样子
朝你身后的窗外望去

这是我想到最可靠的
不打扰你的办法
可能你永远不会知道
你曾是我的世界中心

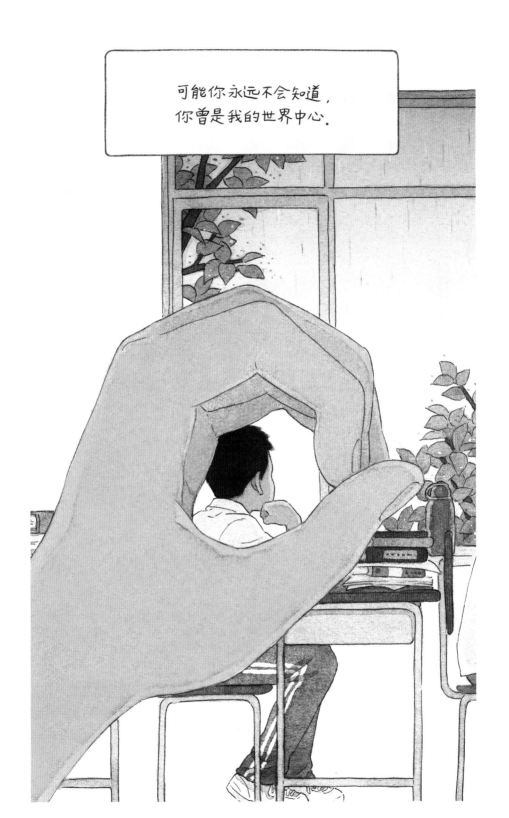

退场

在学生时代

我们都有过喜欢的人吧

出于很多原因

对方甚至没有察觉到这份感情

然后匆匆毕业

各奔东西

各自投入火热的生活

总盼着时间淡化一切

可梦里过于真实的拥抱

偏偏那么温暖

但我还是想告诉你

没有发送的留言

是说不出口的想念

没有发送的留言，
是说不出口的想念。

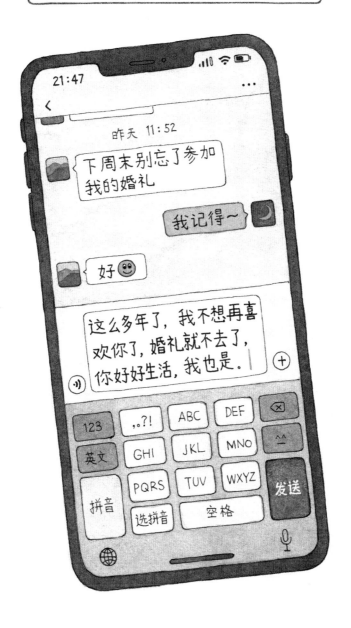

划算

节日总跟期待有关

期待圆满

期待幸福

期待那些比现实高出一截的东西

但只要减少期待

就能减少同等的失落

这样一想

真的很划算

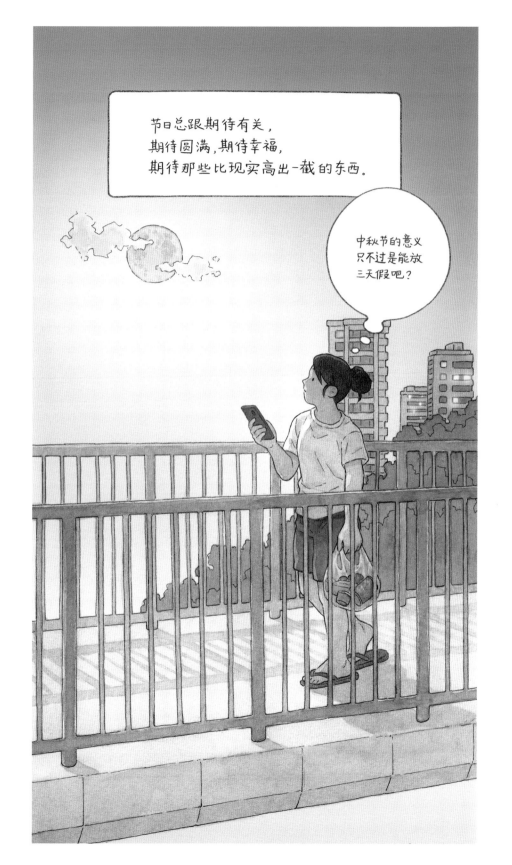

一个人的电影院

大多时候我们会回避孤独

都是成年人了

还谈什么孤独

矫情

但它就像影子一样尾随着我们

你所能做的只有无视它

却无法摆脱它

在某些地方

你会很容易和孤独撞个正着

比如半夜里空荡荡的卫生间

或是一个人包场时的电影院

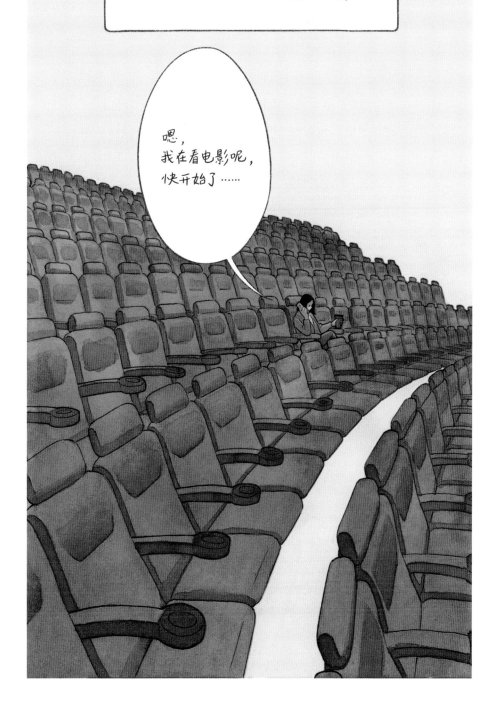

自由的模样

人们会在工作的地方摆上一小盆绿植
这几乎成了一个没有来由的习惯

命运把我们随意地放置在
某个刻板乏味的工作环境里
偶尔望见那点绿色
心里仿佛又多出一些
继续留在此地的理由

那点绿色连接着的
大概就是自由的模样吧

平行世界

在地铁里总是忍不住观察周围的人
透过衣着和表情想象各自的生活
每个人看上去都有某种相似点
却又面临截然不同的困境

如果真有平行世界的话
它大概就以这样的方式
每天在我们身边轮番上演

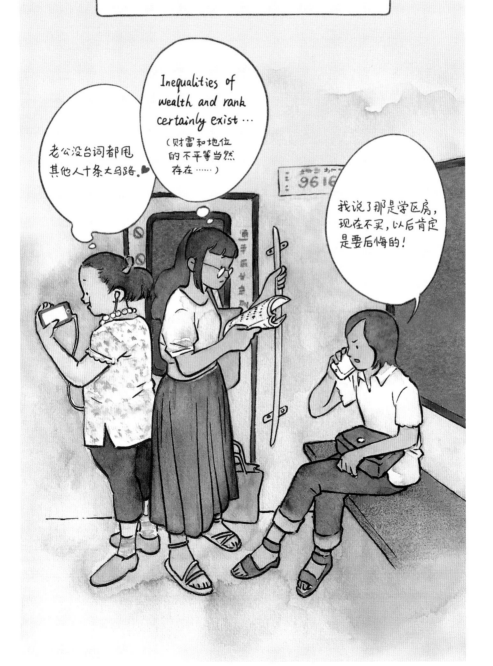

23

橱窗中

路边的咖啡馆里

少女们忙着自拍或是直播

对着手机不停地拨弄头发

不知从什么时候开始

人们学会了张贴自己

打扮成光鲜的模样

陈列在社会的橱窗中

等待着人们投来声声赞许

然后为了这种等待受尽煎熬

这种时代的魔咒

几乎无人逃脱

不知从什么时候开始，
人们学会了张贴自己。

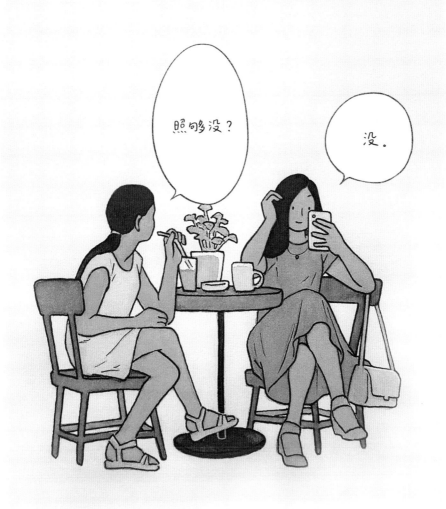

芳草地

下班后
她会绕道去附近的商场
那里明亮宽敞
仿佛能包容她的乏味冷漠

曾以为世界很大
慢慢发现每座城市其实并无多少不同
于是她不再寻找什么天空海阔
甘愿追逐着一厅两室

当我们忙着捡起六便士而忘了月亮
是否还能闻到草地的芬芳

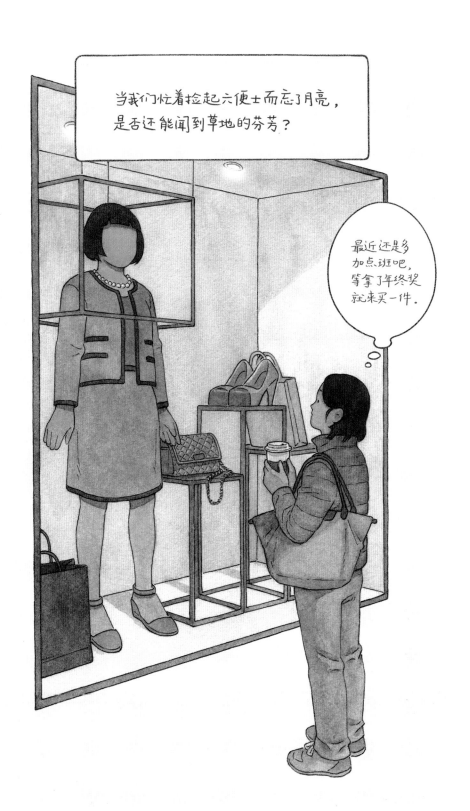

背下来的味道

一到吃饭时间
她就开始烦躁

无论在公司还是住的地方
周边的外卖轮换着吃
味道几乎能背下来了

以前总抱怨家里只有那几个菜
现在才知道让饭菜常新有多难

以前总抱怨家里只有那几个菜，现在才知道让饭菜常新有多难。

老是同一个味道，这次换一个吧。

喧哗中的寂静

不想让自己显得太不合群

她因此常会陷入被动的局面

其实心里只想早点回家

洗漱完毕钻进柔软的被窝

她觉得自己应该是老了

越来越不需要无谓的陪伴

喧哗中难以获得的快乐

在寂静里可以找到

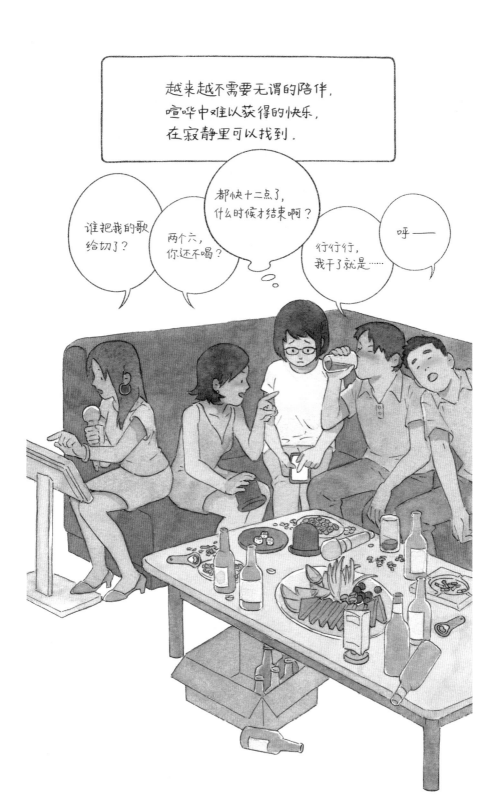

假诗之名

在人群里
在聚会中
她总感觉自己置身事外
只有独处时
创作才给予她内心真正的养分

她喜欢诗
但也谈不上热爱
她只是享受那种抽离现实的松弛感
仿佛钥匙终于握在了自己手里
而她并不急于去打开某扇藏有谜底的大门

小型谋杀

人们开始喜欢她的作品
得到认可带来了短暂的快乐
她却快要失去表达的冲动

那种发自内心的声音
没有目的性
只是为了单纯地表达

当我们渴望他人赞美而不得时
创作就变成一场小型谋杀

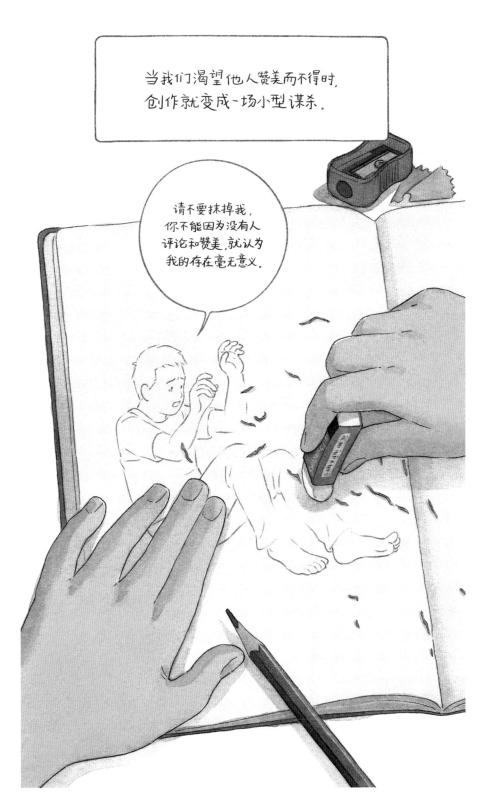

向日葵

在岗位上
她一直尽心尽力
待遇不错
能给她相对体面的生活
但她觉得好像随时会被取代

她有时想要头也不回地离开
却又感到一切工作无非大同小异

或许只是运气不好吧
因为
幸运有时就像一朵向日葵
本能地追逐着心里的太阳

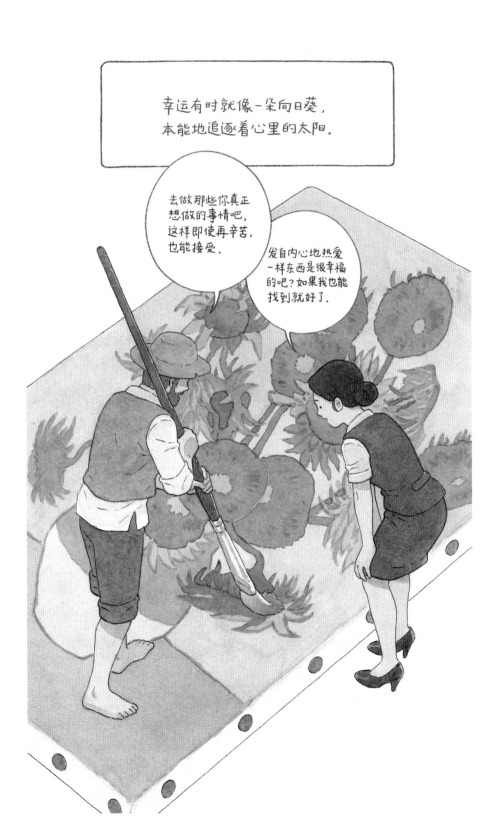

完美人生

收敛情绪

上司的指责不去辩解

满腹质疑

情人的谎言不想拆穿

为了满足旁人的期待

我们渐渐习惯隐藏真实的想法

披上一件件得体的外衣

学着扮演好各种角色

一不小心

就忘掉了自己本来的样子

披上一件件得体的外衣，
学着扮演好各种角色，
一不小心就忘掉了自己本来的样子。

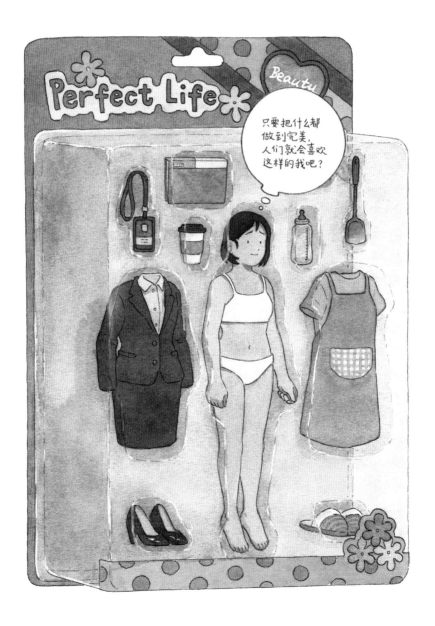

打折

她不再相信童话

不再相信爱情和友谊

连家人都疏远了

她的生活似乎只有上班和下班两部分

脸上的表情也越来越少

剩下的只有疲惫和冷漠

但真的什么都不相信了吗

那为什么看到电影里动人的画面

还是会流泪呢

大概在她的心里

依然还期待着什么

尽管这种期待在不断打折

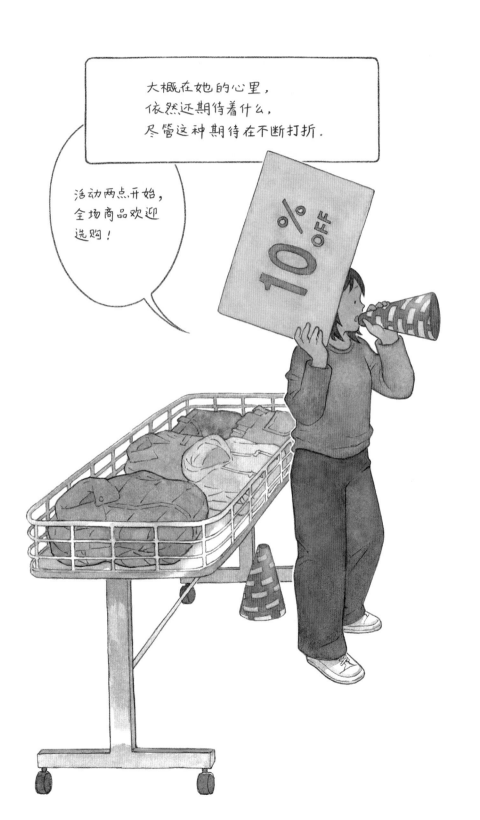

大概在她的心里，
依然还期待着什么，
尽管这种期待在不断打折。

活动两点开始，
全场商品欢迎
选购！

不感恩的心

我们总是轻易地把他人的付出视为理所当然

不管对方是父母

是恋人

还是朋友

把容易得到的东西视为廉价品

在他人对自己的好里肆无忌惮

却完全没有意识到对方是用爱和包容

迁就着那个不知感恩的你

世界上没有单方面的付出

如果你认为有

那只是因为对方还在等待转身离开的时机

她的少女时代

总在还没睡醒时

就起来做饭

然后在一日三餐的间隙

打理着大大小小的杂务

每天如此

循环往复

只是

在那些有风吹过的下午

她会在恍惚中想起从前的少女时代

那时想要去的地方

应该比现在更加宽广吧

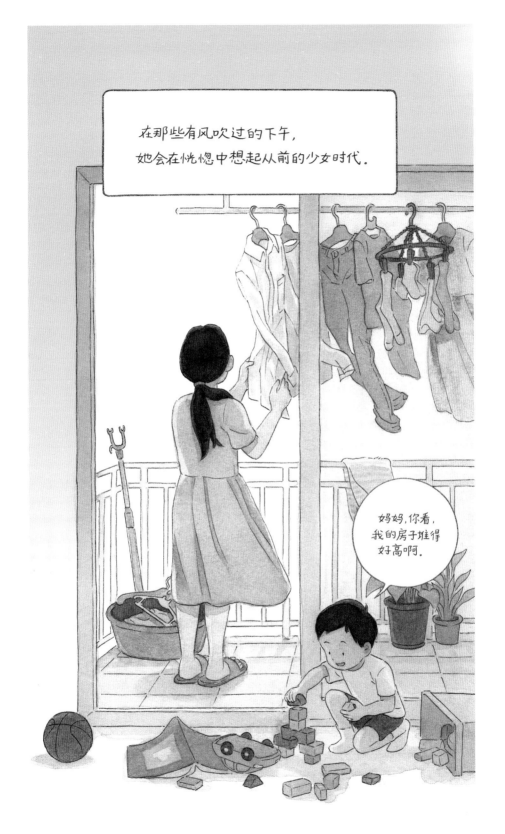

起风了

我和母亲很少联系

大概因为我们都不善于表露感情

但小时候

我偶尔会陷入一种荒唐的情绪

脑子里毫无征兆地冒出一个念头

妈妈不会长命百岁

总有一天她要离开

想着想着就趴在床上大哭起来

长大后我开始讨厌家乡

就这样头也不回地去了外地读书

工作

不再跟父母有太多交集

也不再为那些想不明白的问题多愁善感

当种子去往远方生根发芽

是否还记得自己从哪里出发

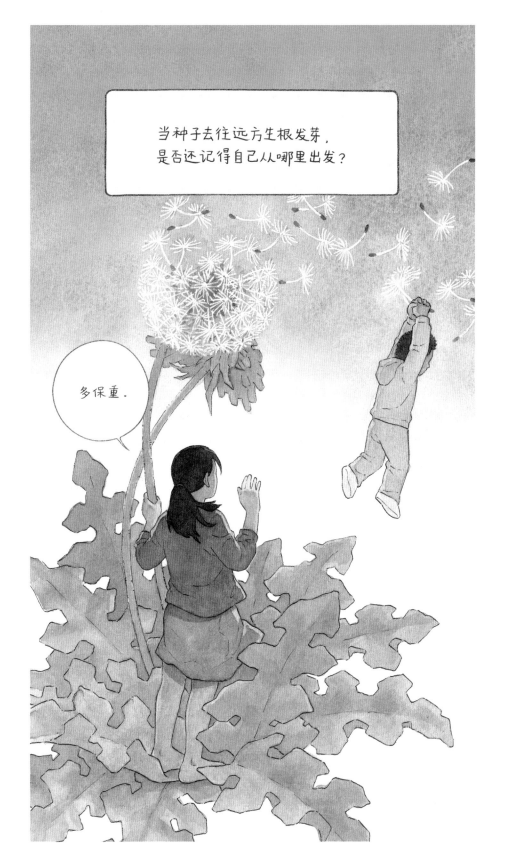

无人在意的花

世界上有两种花

一种是被宠爱的花
人们用尽华丽的字眼去歌颂
象征高贵的百合
代表爱情的玫瑰
隐喻纯洁的睡莲

还有一种花是
无人在意的花
很容易被忘记
但只要有一点雨水和缝隙
就会认真开放

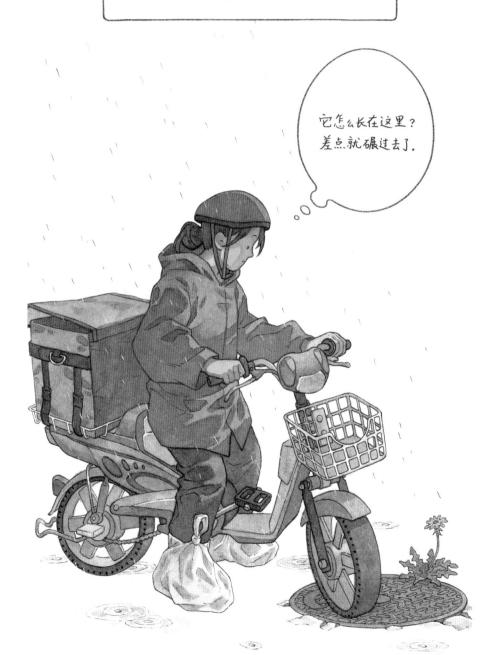

想要停留的地方

夏天的地铁口

会出现一些鲜艳的颜色

不时有路人停下脚步思考一番

然后把眼前的颜色带走一部分

谁能抵挡这种平凡的美呢

可是

蜻蜓不会知道

它想要停留的地方

是没有根的

蜻蜓不会知道，
它想要停留的地方，
是没有根的。

你也觉得
我的花好看，
是吗？

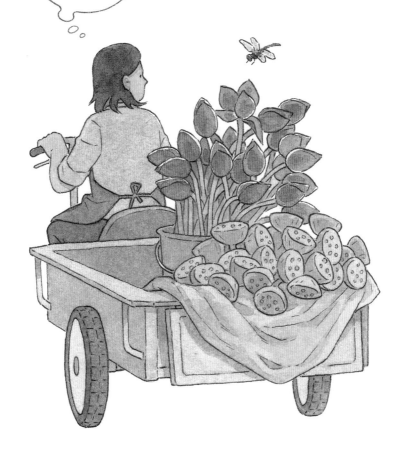

在云上

远远地就看见了他
在路边停下装满盆栽的三轮车
他身边没有任何顾客
就那样望着天空发呆

我想象着他每天的营生
想到那么多的花草
要是卖不掉
该怎么处理

顺着他的方向望去
什么也没看见
但我想那里总有点什么吧

顺着他的方向望去，
什么也没看见，
但我想那里总有点什么吧。

它要飞去
哪里呢？

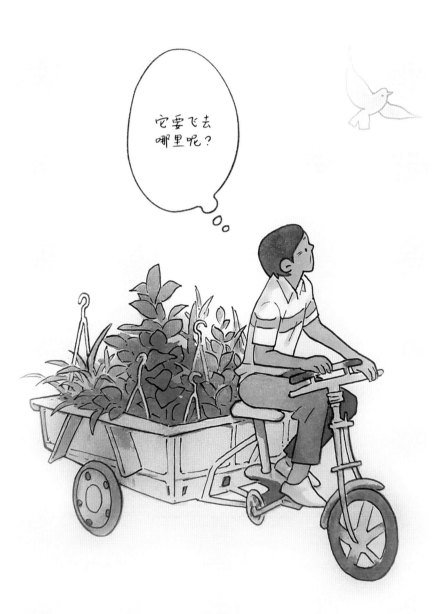

牧场物语

你有没有认真灌溉过一朵花

默默等待一片叶子的舒展

静静观赏一张笑脸的绽放

投入地做一件事

专注地对一个人

然后一株小树长成绿荫

你看到爱的人在下面散步歇息

城市里没有你的庄园

用心耕种的每寸土地

却都如牧场般辽阔

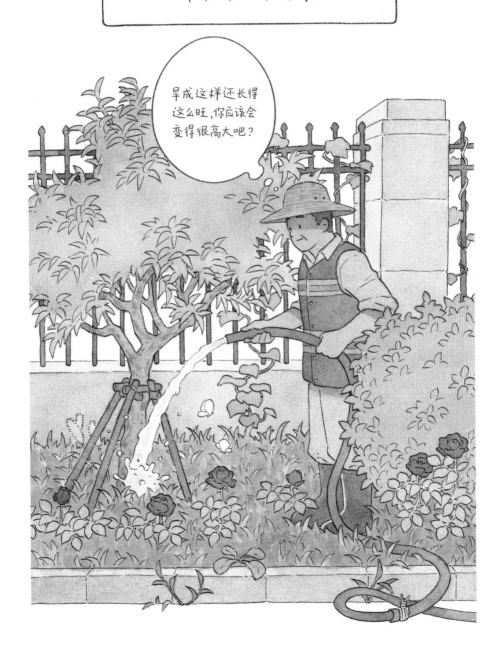

月圆时

半夜的马路上
只能听见狗吠声
这是中秋的夜晚
一轮明月高挂夜空

此刻仍有很多人
正在空荡寂静的房间里
独自进入梦乡

一样的月亮
但不一定都能团圆

光到不了的地方

忙碌一个上午之后
他喜欢站在店门口
晒着太阳
抽完一根烟
这是他一天里最充实的时刻

他知道有些地方光也到达不了
但他愿意和树一样
在不被看见的角落扎下根来

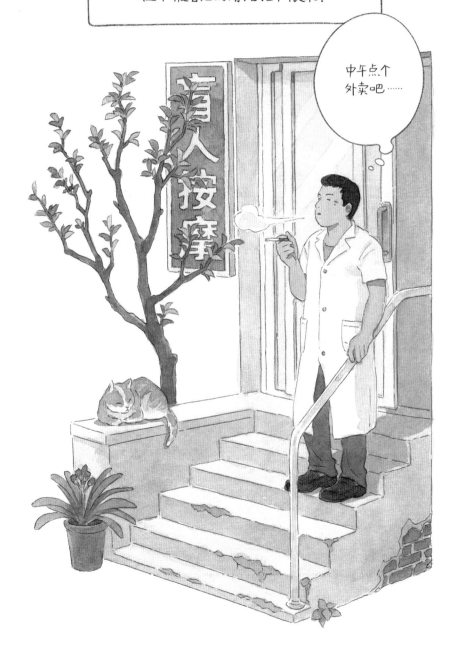

59

黑暗中的灯塔

画画是他从小的梦想

中途失明后就很难再实现了

偶然在网上搜到教绘画的视频

他有些沮丧

想着要是能看到该有多好

那样就会离自己的梦想更近一步了

或许黑暗中也矗立着看不见的灯塔

用眼睛发现不了的东西

用心才能找到

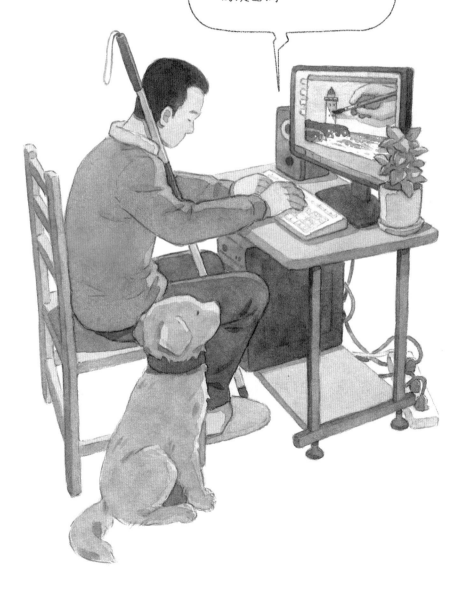

夜晚的水族箱

下班后

他常常不知道吃什么

好在住的附近有一家便利店

这解决了他大部分的饮食问题

夜晚的便利店

是城市的水族箱

忙碌一天的鱼儿

会游来这里填饱肚子

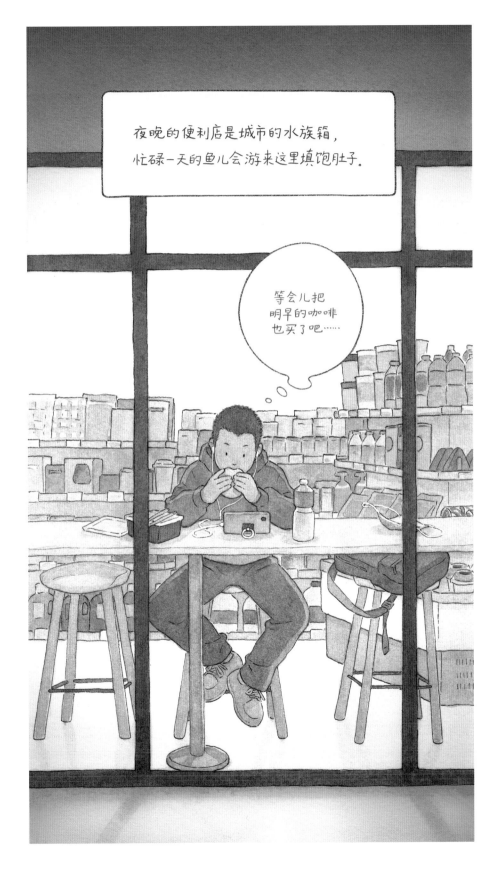

安宁日

他想要一份工作

酬劳很高

从不加班

地铁上永远有座位

公交车也总会等他

公司附近有很多饭馆

外卖好吃又有营养

他和深爱的伴侣搬进宽敞的新房

一同迎接健康小孩的到来

理想未必够大才好

如果目标具体又现实

能不能早日换来内心的安宁

理想未必够大才好，
如果目标具体又现实，
能不能早日换来内心的安宁？

刚扫早饭吃得太
慢了，现在剩的车
全是烂的，今天肯定
又要迟到了。

外地人

毕业后十年
他搬过几次家
住过城中村
分租房
老小区
换过四五次工作
但收入变化不大
女友分分合合几次
终于还是离开了他

他觉得自己一生都是个外地人
既不属于早已陌生的故乡
在外又居无定所
他不知道自己未来会停留在哪里
也不愿去想

"把握好当下"
他这样对自己说

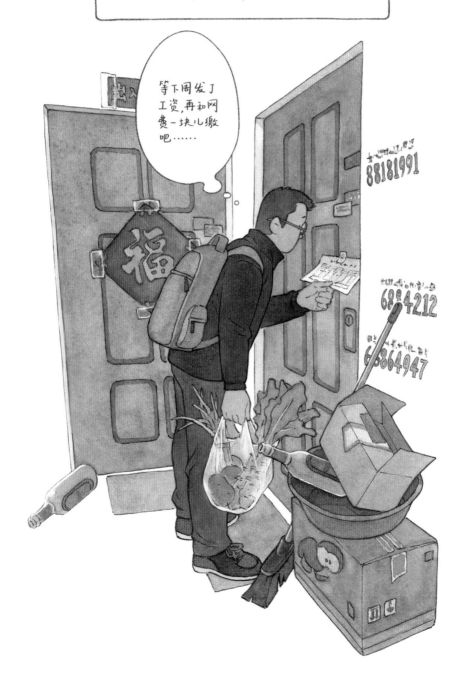

有很多书的房间

他跟人合租的房子
两室一厅
房间里没有垃圾桶
没有衣柜
衣服搁在行李箱上
他说这不是他的家
很快就会搬走

他有很多书
文学
摄影集
艺术理论
每次搬家都非常耗神
但他从不把书借给别人

他热爱的东西似乎拯救了他
又似乎困住了他
他同时享受着极度的自由
和不自由

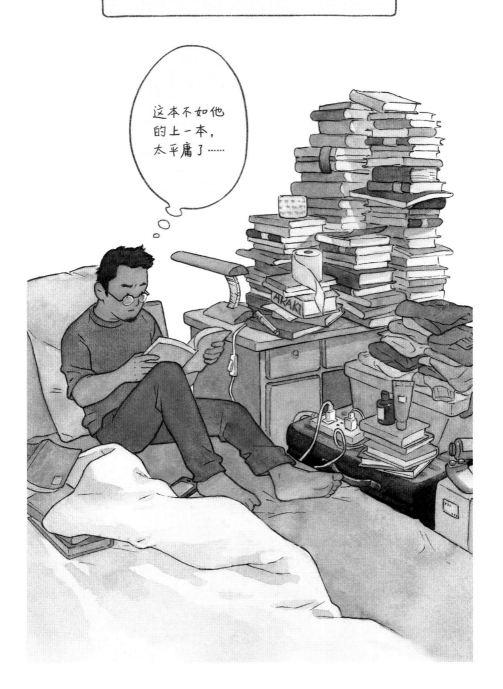

他热爱的东西似乎拯救了他，
又似乎困住了他，
他同时享受着极度的自由和不自由。

这本不如他
的上一本，
太平庸了……

不属于

每天早晨极不情愿地从床上爬起来

然后强打起精神去洗漱

他知道自己从来没有爱过上班

虽然很少跟人提起

但他总感觉胸口被什么东西堵着

常常堵得他喘不过气

他想过离开

但又不清楚自己到底要去哪儿

只是心里总有个声音一直重复

"你不属于这里"

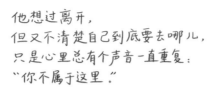

他想过离开，
但又不清楚自己到底要去哪儿，
只是心里总有个声音一直重复：
"你不属于这里。"

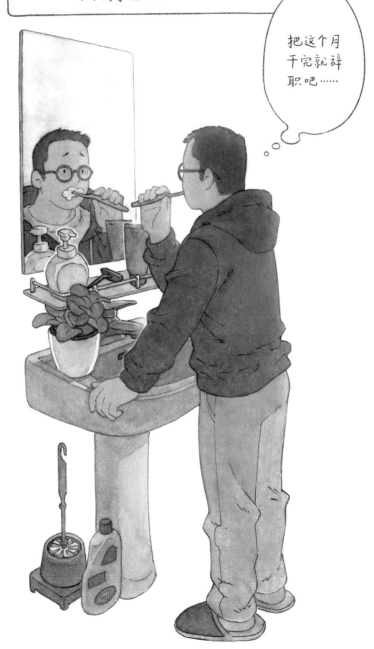

把这个月
干完就辞
职吧……

旋涡中

有时他会非常在意某些根本不重要的细节
显示器一定要对准视线正中央
左右脚鞋带务必扎得一样紧
变灯前到不了马路对面就会倒霉一整天

诸如此类的琐事常常搞得他心神不宁
但又无法控制自己不去想

人们渴望安定
却总是被卷入难以名状的旋涡中
大的磨难或许不足以让人退缩
细小的不安却在无人时将他击败

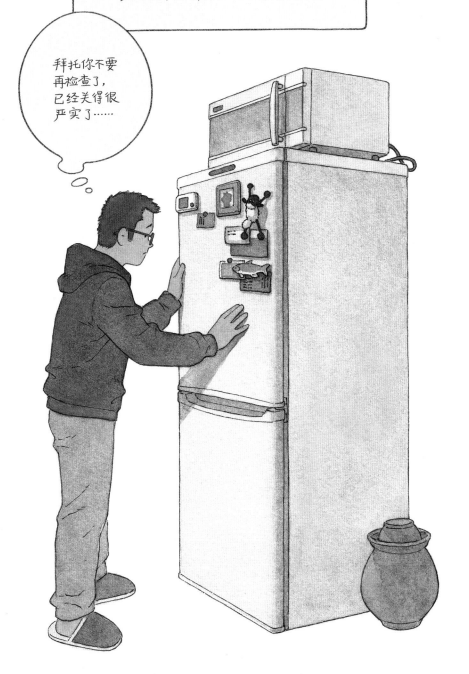

大的磨难或许不足以让人退缩，
细小的不安却在无人时将他击败。

拜托你不要
再检查了，
已经关得很
严实了……

午夜病

孤独感向他袭来

狭小的房间再次被虚无填满

他重复着一句句"你好"

像落难的水手持续发出求救信号

却无人愿意将其打捞上岸

我们谈论爱的美好

却羞于承认爱是匮乏

是挑拣

是不平衡的配置

是受煎熬的心

爱是午夜的病

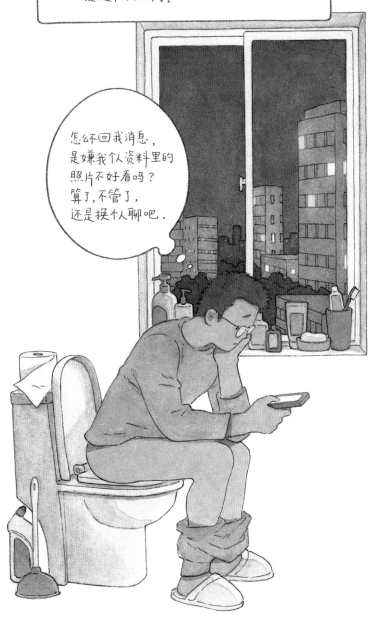

表演者

他讨厌应酬
看着人们围坐在一起
说着违心的话
脸上挂着讨好的笑
为了生存而表演

在这样的时候
他希望世界能突然安静
没有人再扮演空洞的角色
只是坐下来好好吃顿饭

他希望世界能突然安静，
没有人再扮演空洞的角色，
只是坐下来好好吃顿饭．

你这样可不行啊，
咱们哥几个再把
这瓶给吹了．

我今天真到量了，
不能再喝了．

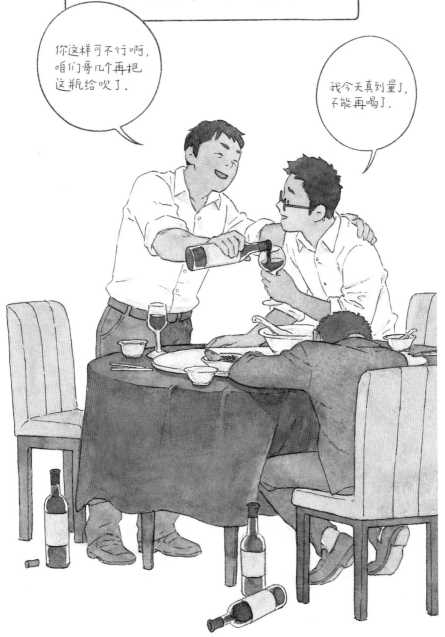

在原地

为了节省开销

他住的地方离公司很远

每天上班和下班

他都觉得短暂的生命

好像要被这漫长的路程消耗殆尽

这样的生活持续越久

他越感到人生停在了什么地方

总把离开挂在嘴边

是因为不喜欢原地踏步的样子吧

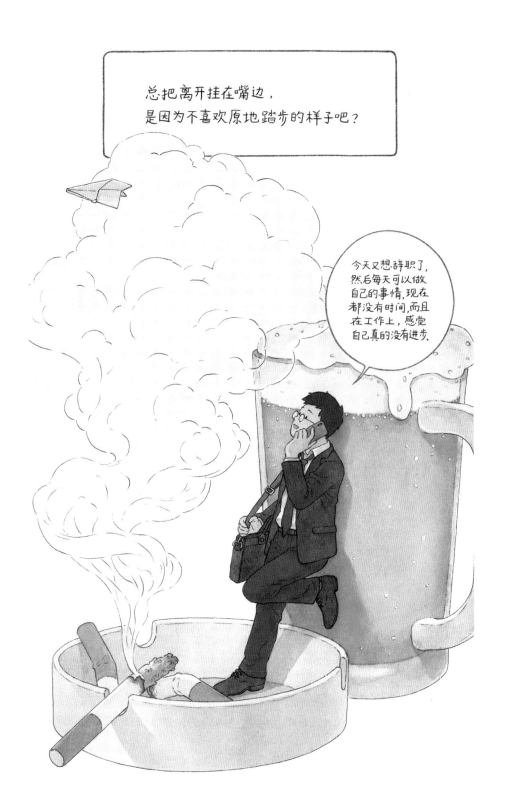

通讯录里的朋友

你会在难过的时候想找人说话
翻遍通讯录却不知道和谁开口吗

很多仓促间存进手机
连名字都叫不全的人
时间一久就连是谁都搞不清了
朋友这个概念
变得越来越模糊

认识的人好像很多
又好像谁都不认识
我大概是变成无聊的大人了

认识的人好像很多，
又好像谁都不认识，
我大概是变成无聊的大人了。

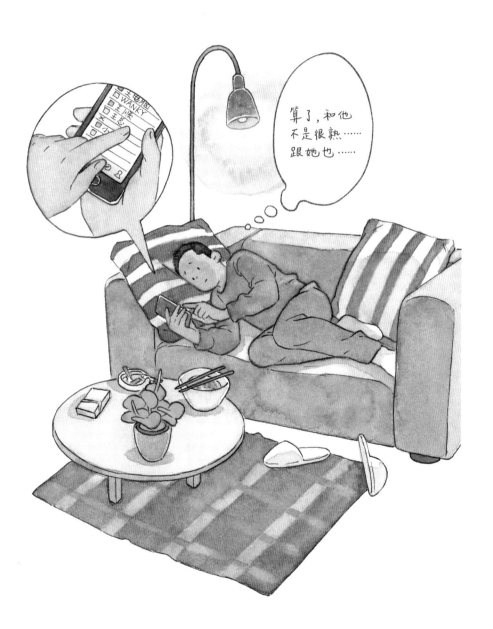

真空人

除了上班时间
他都尽量避免与人相处

虽然也有不算讨厌的同事和偶尔闲聊的朋友
但其实跟任何人都没有实质的交集

他像被真空包装隔离起来的无菌体
躲避细菌似的远离一切麻烦
依靠距离和空间才得以生存

不再渴望彼此理解
只要互不相厌
就已足够幸运

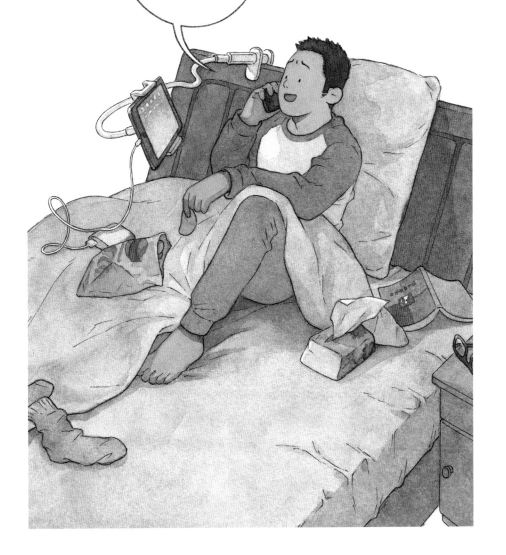

悖论

虽然是一名自由职业者
但在每天大部分的时间里
他几乎什么也没干
不想工作的心情永远稳居上风
无人监督时更是如此

自由职业的可怕之处
在于拥有无所事事的自由
这就是所谓自由的悖论

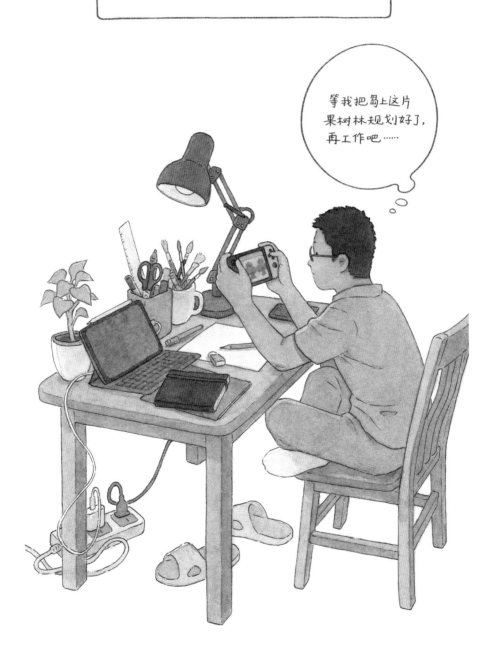

虚荣战场

陪着刚考上大学的弟弟逛了一下午商场

新衣服

新鞋

新手表

新皮箱

似乎不是去读书

而是换好装备上战场

我却无法指责他

因为这分明就是十年前的我

不知道自己是谁

不知道要什么

但又不想被人轻视

所以妄图通过各种商品的加持

掩藏那个渺小卑微的自我

只是那时候的我还不明白

其实商品仍是商品

我还是我

那时候的我还不明白，
其实商品仍是商品，我还是我。

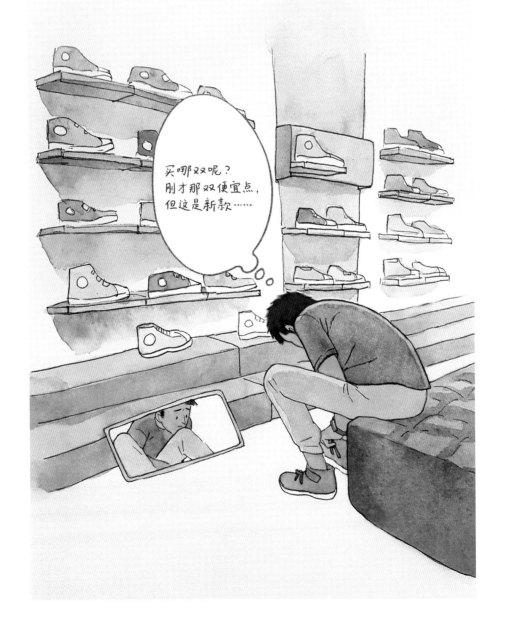

买哪双呢？
刚才那双便宜点，
但这是新款……

没说的话

他很少给父母打电话
因为不知道该说什么
也无从说起

他只是像公益广告里那样说些宽慰父母的话
尽量表现出乐观开朗的样子

其实他真正想说的是
我累了
厌倦了
不想再待在这里了
我想回去

我们扮演成更好的样子
把真实的自己藏进那些没说的话里

我们扮演成更好的样子，
把真实的自己藏进那些没说的话里。

早饭吃了的，最近每天
三顿都很规律……
不用，这个月钱够花了，
放心吧。

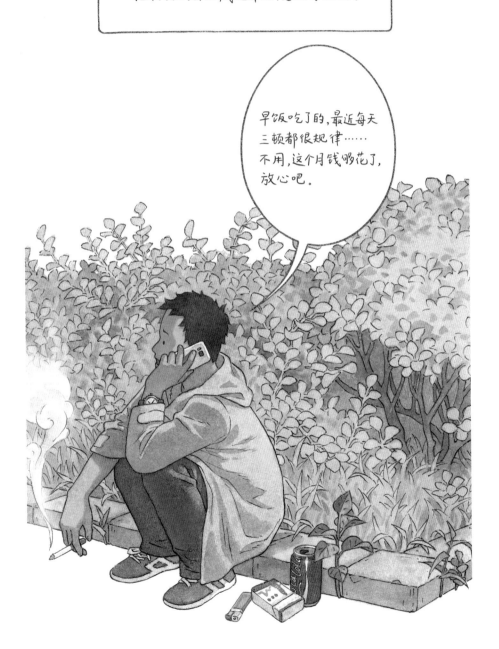

| 窗外

大概每个人都会在某时某刻
想要逃离眼前的生活吧

离开洗衣机里堆积的衣物
离开冰箱中隔夜的饭菜
离开地板上越积越多的灰尘
离开那个不再相爱的人

但最终
所能做的只是点燃一根烟
深吸一口吐出
烟雾在眼前摇曳
轻盈地逃出了那个牢笼

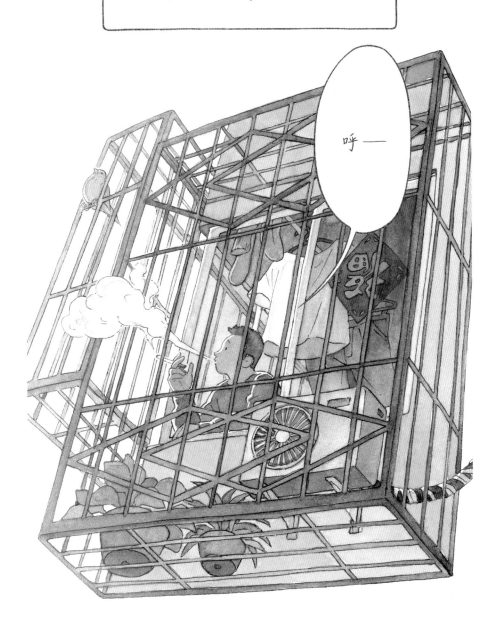

让人乱了方寸的小事

那件让人乱了方寸的小事
叫生活

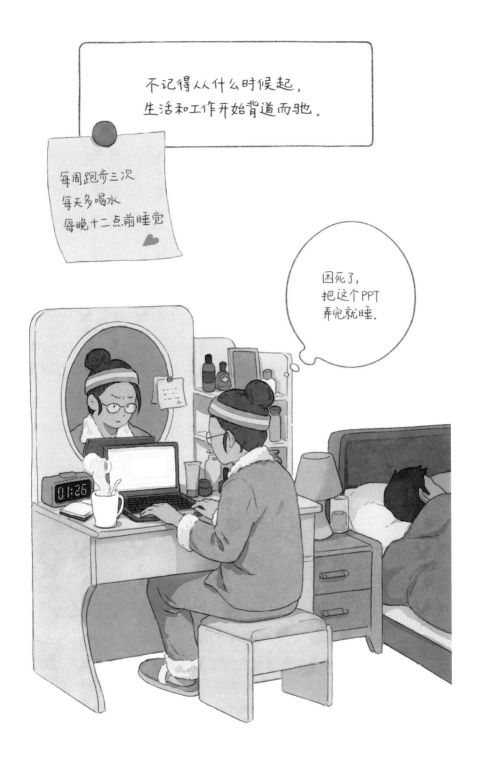

93

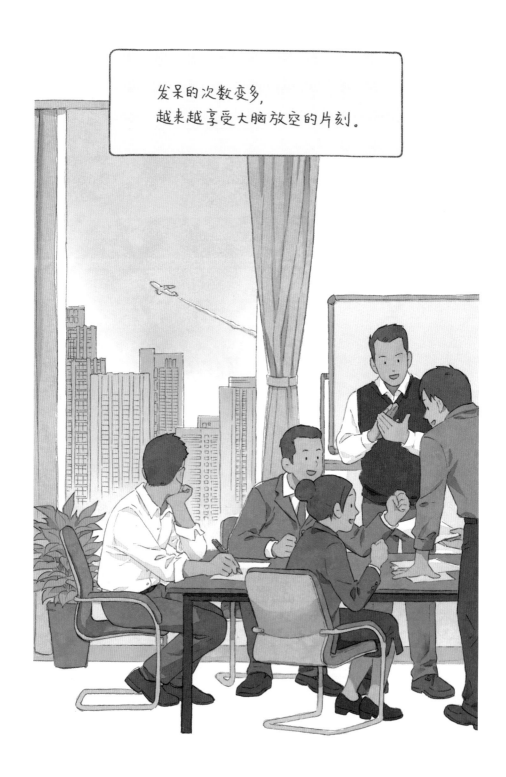

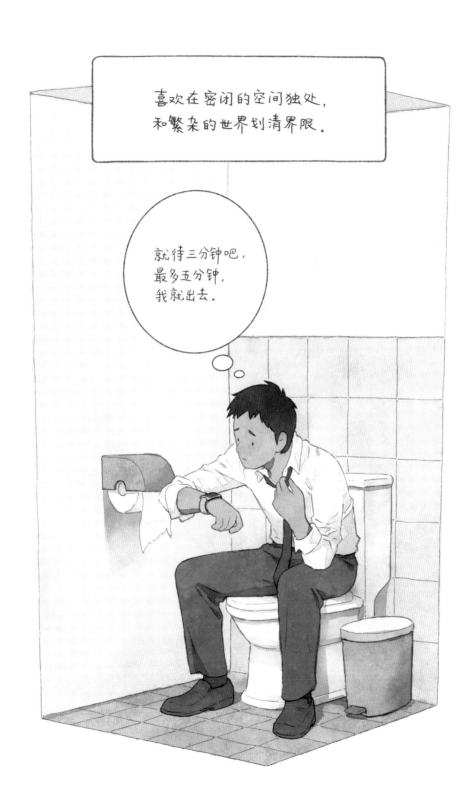

收到的消息挺多，
想要赶紧回复的很少。

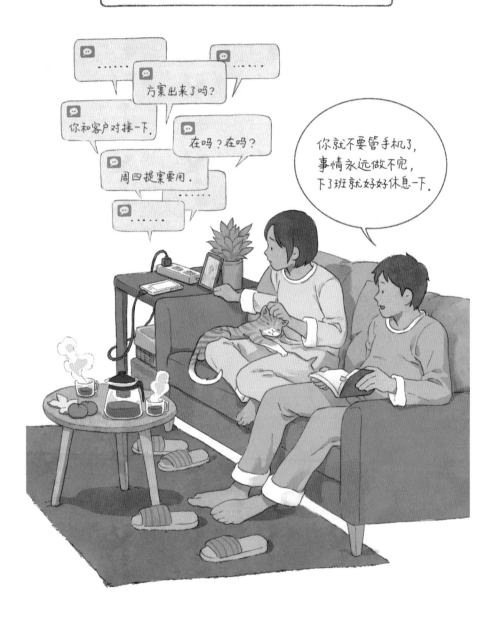

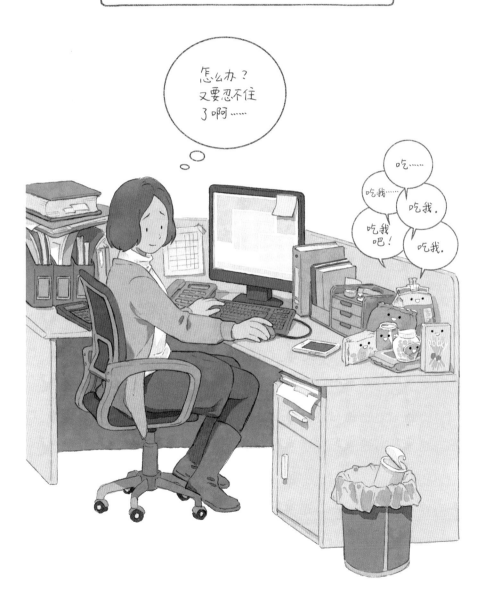

习惯性晚睡，
也许是对属于自己的时间过于眷恋。

再刷会儿吧，
就一小会儿，
马上睡。

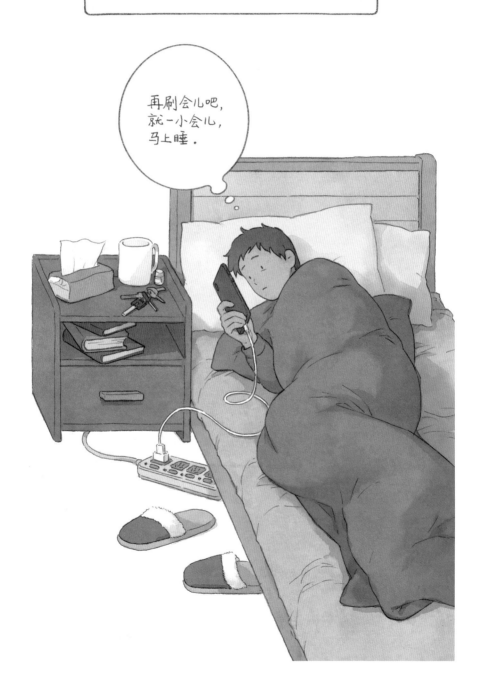

亲切的问候难以招架，
简单的理解越发珍惜。

让你女儿眼光
不要那么高嘛，
她不着急我们
都要急死了。

这样也挺好，
让她多看看想想，
现在谨慎总好过
将来吃亏。

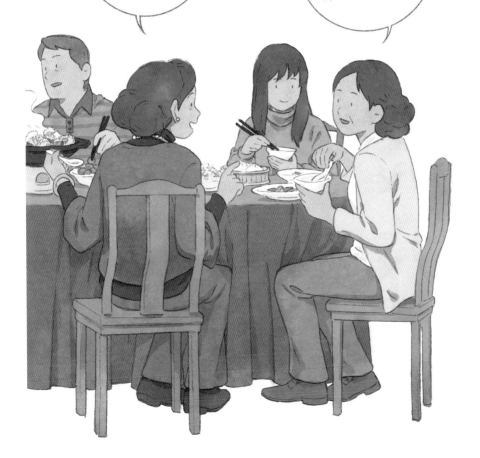

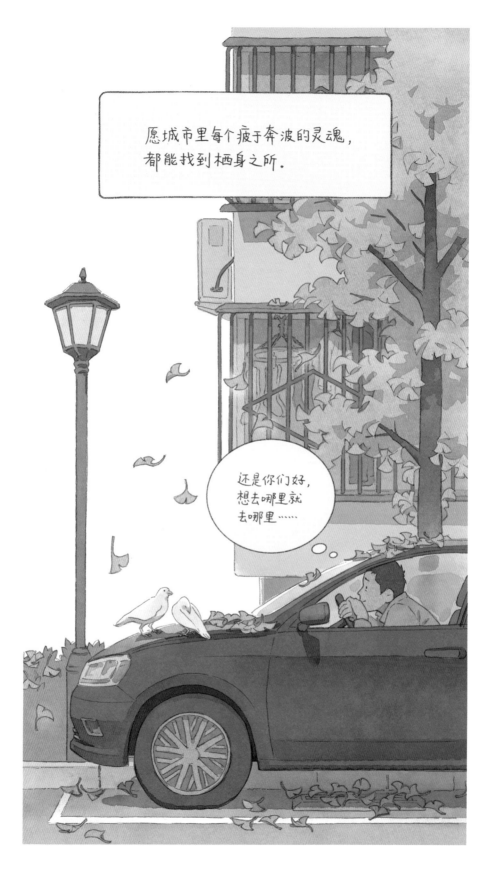

一不小心就感到孤独的时刻

只是因为太过在乎生活这件小事

My Tiny Little World

小 小 小 小 的 人 间

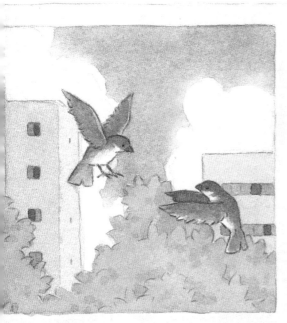

Chapter

2

伴我
同行

小小的它

她知道每晚回家
都有个身影等在门后
所以远远地就开始期待

小小的它
让这个巨大的城市不再空荡
从此有了牵挂
像是钟摆找到了重心
不再轻易左右摇晃

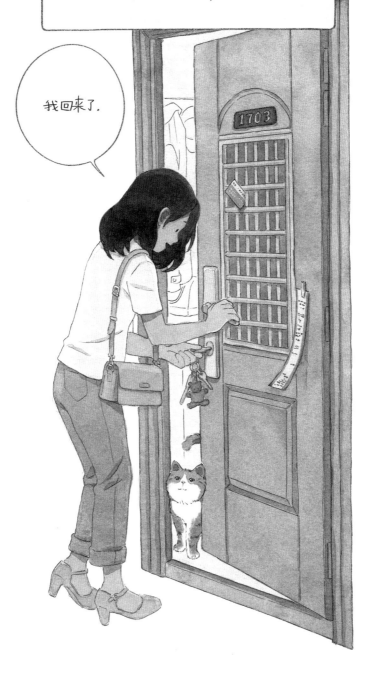

不说话的你

又是难熬的一天

在外奔波之后

回到租的房子里

想要大哭一场

只有你安静地陪着我

在最难受的时候

你小心地舔着我的手指

虽然你不出声

却像是能听懂我说的每句话

虽然你不出声，
却像是能听懂我说的每句话。

谢谢你。

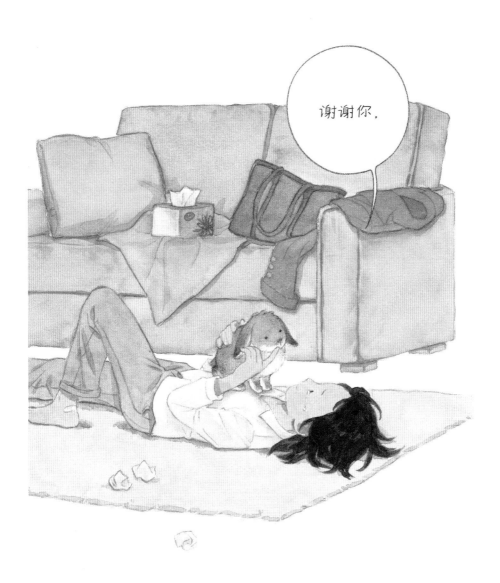

不落在身上的雨

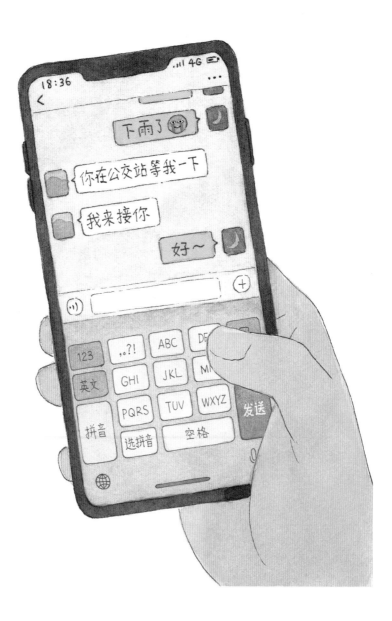

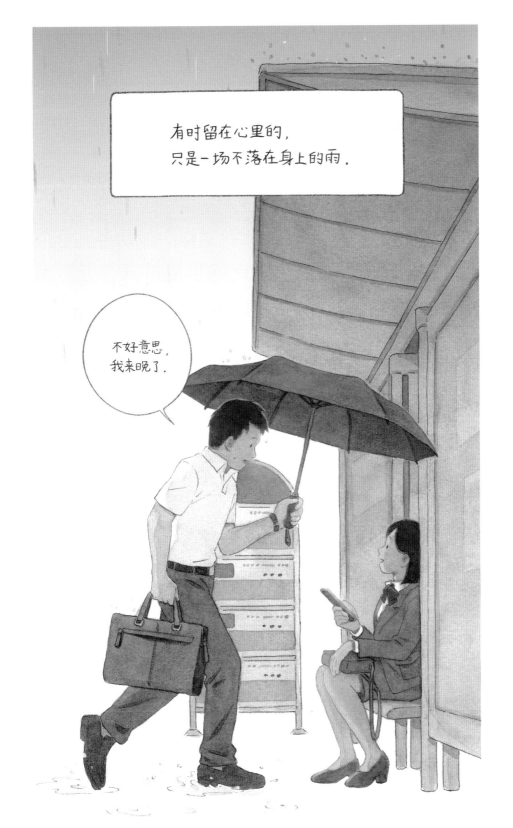

幸福

下雨天的餐馆门口熙熙攘攘
人们焦急地等待着
抑或是面色匆匆地离开
只有他俩自顾自地聊着天
旁若无人的样子让人羡慕

幸福是什么
不过是吃饭时
有人陪你一起等位吧

成熟的他

一个男人怎样才算成熟

是办事周全

服从领导

还是孝顺父母

可能都是

也可能都不是

当一个男人选择安身立命

在某个城市扎下根来

他会在晚饭后散步到广场

陪着孩子坐上那些奇形怪状的塑料小车

只有在这样的时候

成熟的他才不需要瞻前顾后

这让他感到快乐

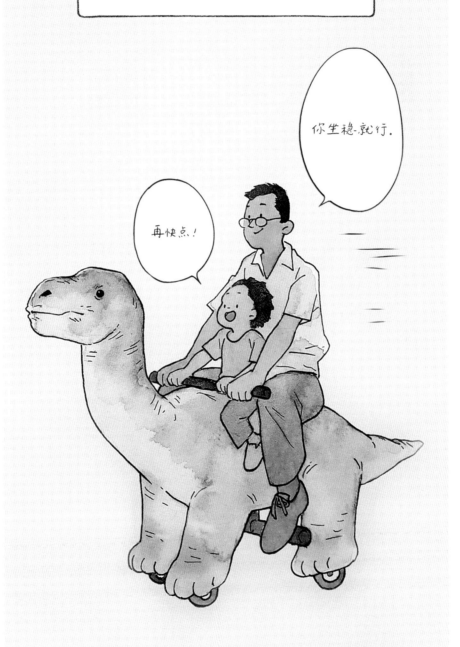

最老的小孩

你有没有想过
对一群小孩而言
一个能制造美丽泡沫的老爷爷
几乎等同于一个天使

然而老人大概不会同意
因为在那些美丽得不真实的
转瞬即逝的泡泡面前
他只是一个最老的小孩

在那些美丽得不真实的，
转瞬即逝的泡泡面前，
他只是一个最老的小孩。

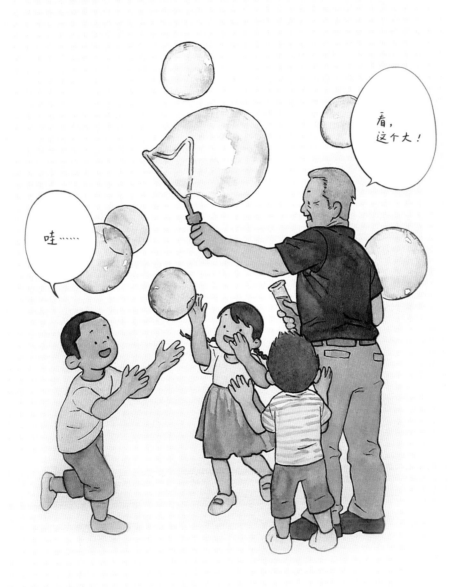

夜空里的名字

从什么时候开始
生活成为艰难的事

智慧
勇气
信任
尊严
一个个词显得陌生又奢侈

我们在时代里沉浮辗转
当星星逐渐暗淡
变得不值一提
那些夜空里美丽的名字
请不要丢弃

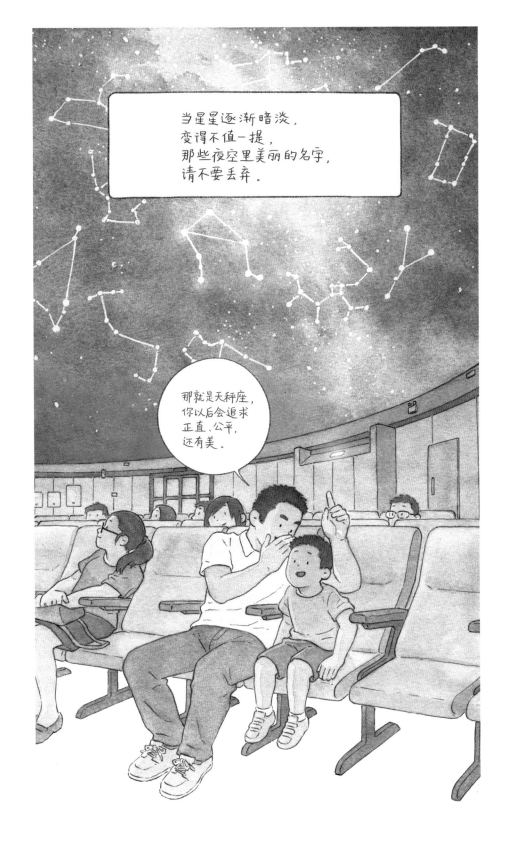

不值一提的挥手

匆忙赶往地铁站的路上
她偶然看见一辆行驶的大巴
后座有两个女孩正朝窗外挥手
但无人在意

她也挥了挥手
女孩们像是终于得到回应
激动地站了起来
紧贴着车窗跟她告别

后来每次回想起来她都觉得
那个似乎有些不值一提的挥手
点亮了她普通的一天

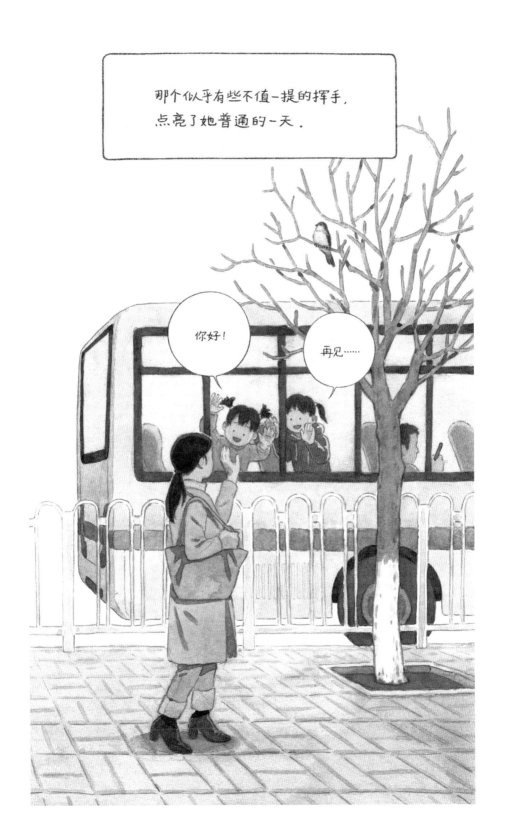

晚开的花

孩子生病以后

她开始长期往医院跑

不知不觉几个月过去了

城里的花开了一拨又一拨

唯独通往医院那条路上的风铃树

还是像枯木一样毫无动静

这天她忽然抬头

发现树上不知什么时候

长出了一朵小小的黄色风铃花

无论早晚

每朵花总会开放

就像每个生病的孩子

一定会以自己的方式慢慢好起来

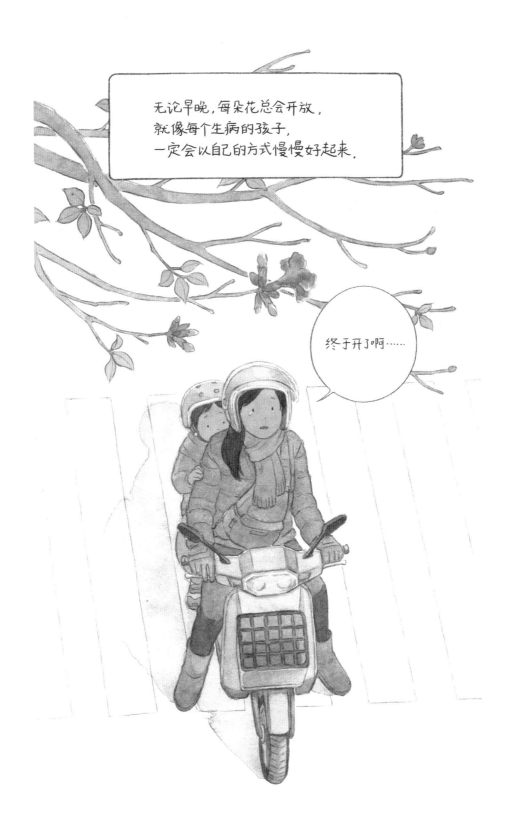

无条件

我住在

商场的娃娃机里

从被制造出来开始

我的生命就陷入了等待

等着偶然的垂青

等着审视的眼神

等着有人带我离开这里

如果可以的话

想要不被挑拣

无论我是什么样子

都能被无条件地爱着

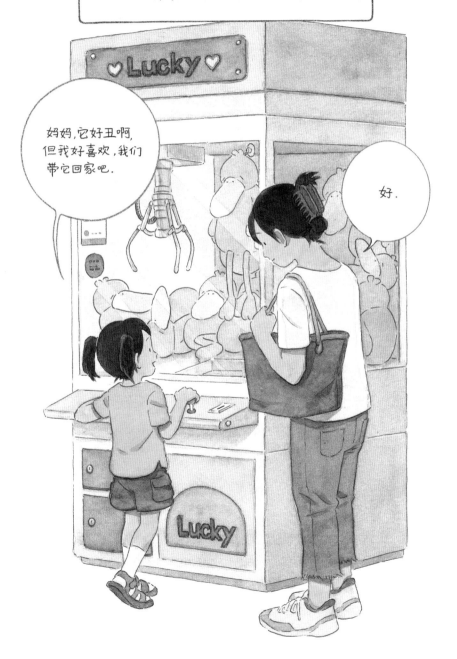

大人以前

应该没有人不喜欢

童年里那个蓝色的胖子

无论遇到多糟的状况

它都能用奇妙的道具轻易化解

假如有一天

她不再相信对于万能的想象

就已经是个大人了

所以在那之前

在那些关于现实的美梦里

停留得再久一点吧

假如有一天，
她不再相信对于万能的想象，
就已经是个大人了。

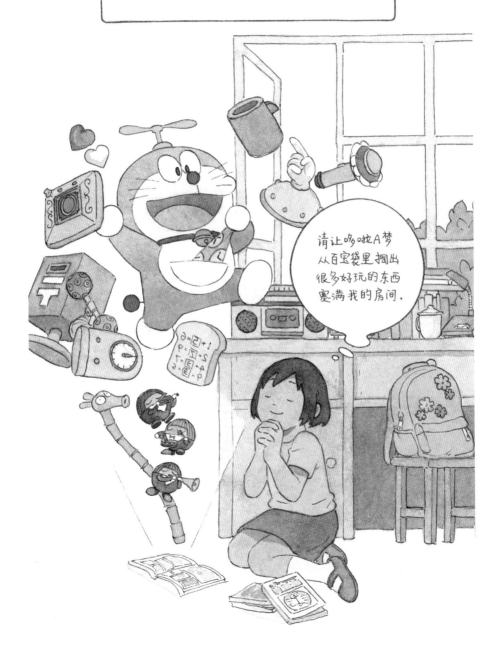

青春梦

高中时

我迷上了《浪客剑心》

突然开始把头发留长

在教室走廊上挥着扫把练习拔刀

那时毫不在意别人的眼光

因为我相信自己做着正确的事情

事隔多年

我变得胆小谨慎

曾觉得眼前充满无数方向

现在知道很多可能性都与自己无关

我们怀念青春

其实是怀念一种做梦的权利

梦里没有边界

我们被爱

被原谅

被允许成为任何人

127

这一分钟

2001 年 9 月 27 日

星期四

阴转小雨

上周你送给我的那幅漫画像

把我画得有点胖

不过我很爱惜地把它夹在了本子里

想来想去

决定送你一块手表

这样当你低头的时候

你就知道我在想你

我们共同拥有这一分钟

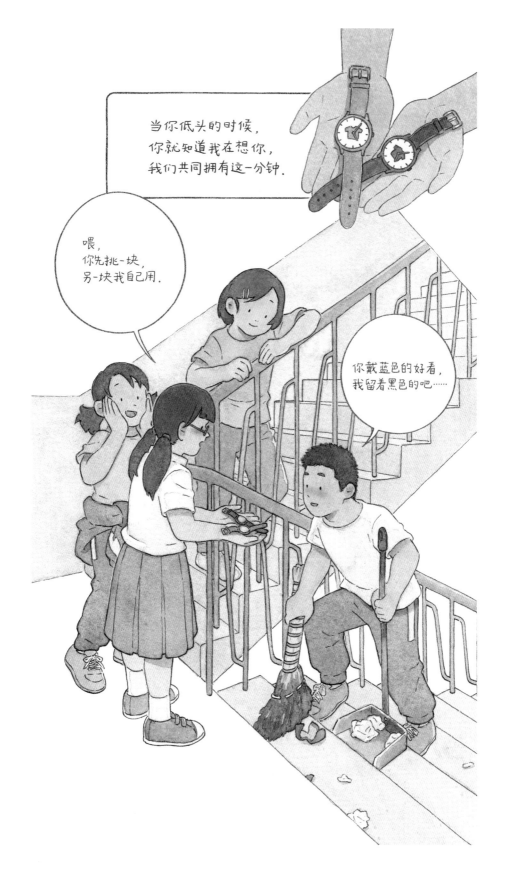

胃中乡愁

她在梵蒂冈的教堂欣赏天顶画
在佛罗伦萨的塔顶浏览城市的古老风景
在威尼斯的人群里驻足叹息桥

但都比不上某天日落
在骤降的气温里找到一家中餐馆
喝到的那碗热腾腾的西红柿鸡蛋汤让人难忘

她很少想家
只想要走得更远
但当肠胃开始替代大脑思考时
她明白了自己从哪里来

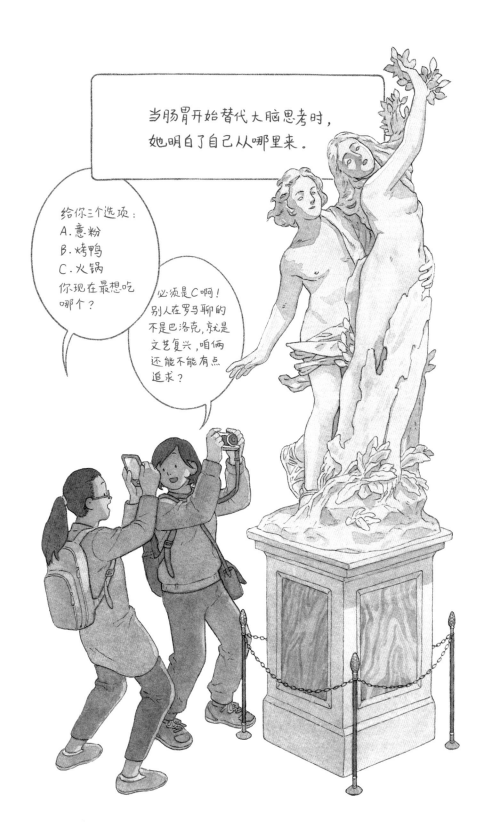

131

阳光之外

有些人过早地了解自己

但又不想给任何人带来麻烦

于是知趣地学会隐藏

试图融入大流

只有在无人的时候

才敢表露真实的样子

他们知道自己是谁

既不感觉骄傲

也不自卑

只是生来如此

即使不被阳光祝福

也请用黑暗保管心中磊落

133

双城记

我们在不同的城市
某天晚上有人敲门
打开后我看见他站在门口
憨笑的脸上挂着疲倦
下班后的他
赶着飞机来看我

没有人知道
就是在那个时刻
我决定去他的城市生活

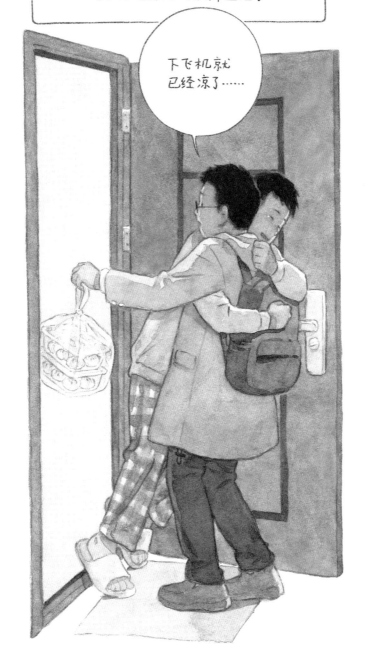

家

一套普通住宅分隔出了六个房间
她住其中一间
卫生间共用
没有厨房

为了节省开销
她会在下班较早的时候
到离家最近的市场买些菜
然后和男友在房间里做晚饭

洗菜刷碗在这里是件尴尬的事
但也只有在这样的时候
房间似乎有点像家了

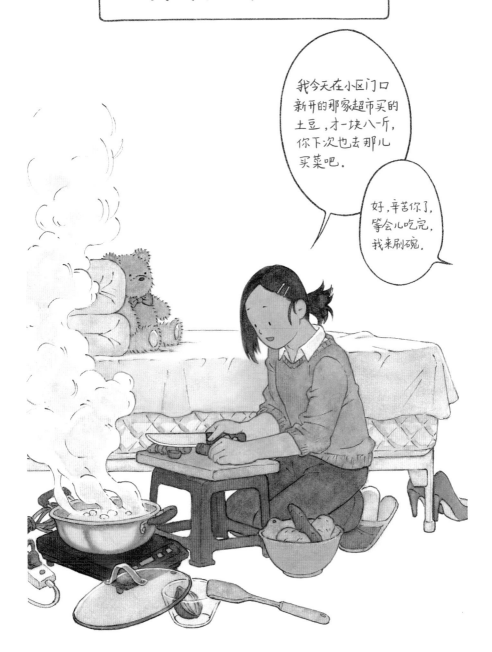

青春小鸟

他们一起度过了那段放声大笑又乱七八糟的日子

那时的未来看上去闪闪发亮

直到大风刮起

所有青春小鸟终于离开了共同栖息的枝头

飞去遥远城市里一个个无人知晓的角落

但他们每年都会回到老地方

聊聊被定格下来的细碎片段

然后再次出发

去追逐夜空里的星星

和碗里填不满的米粒

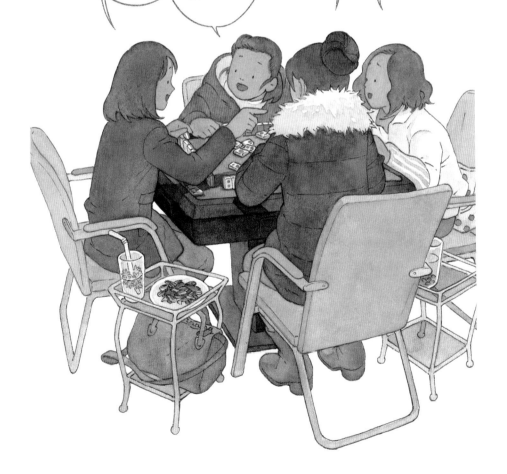

回家的路

每一个人
都有各自回家的理由

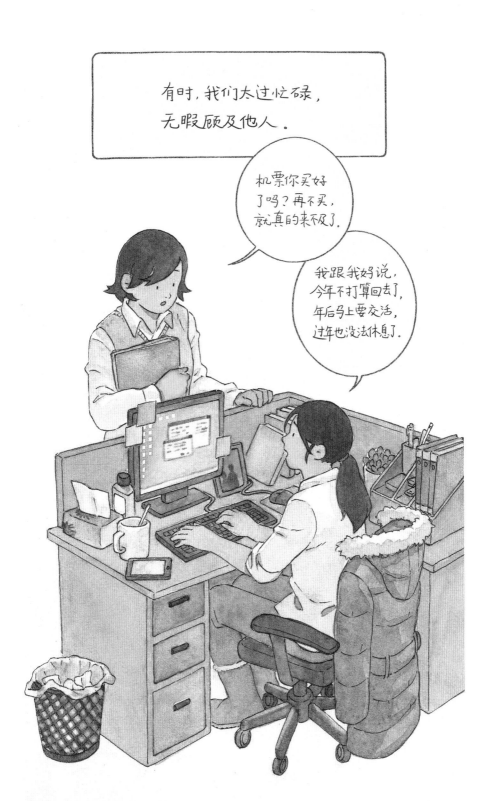

有时，过分的关心会变成压力，
让我们喘不过气。

你最近为啥
老跟你爸在
电话里吵架？

我爸退休了，整天
啥也不做，就知道
念叨我，真希望他
能有个爱好啥的。

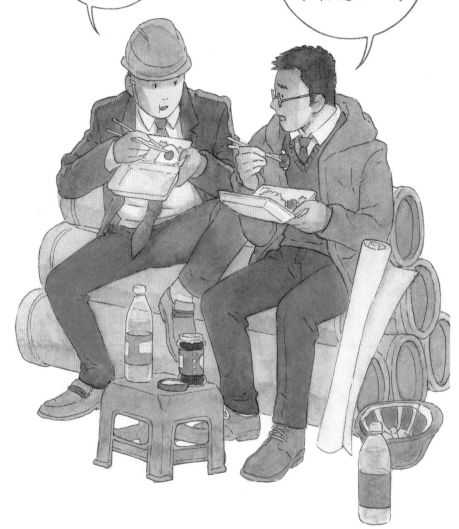

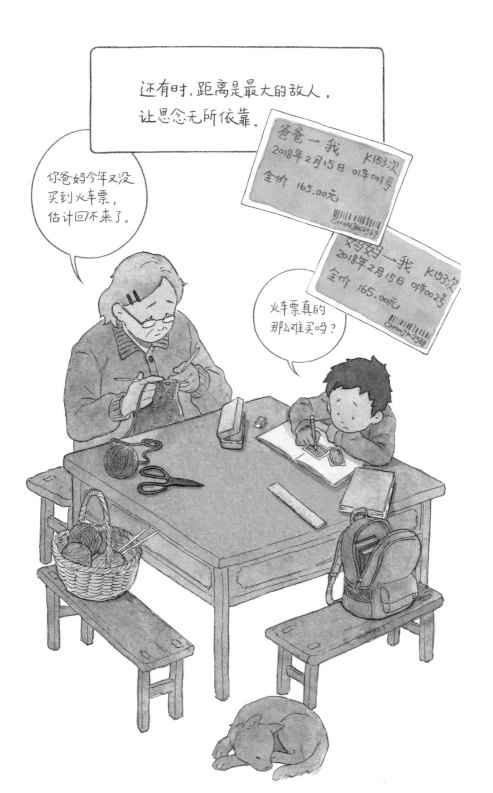

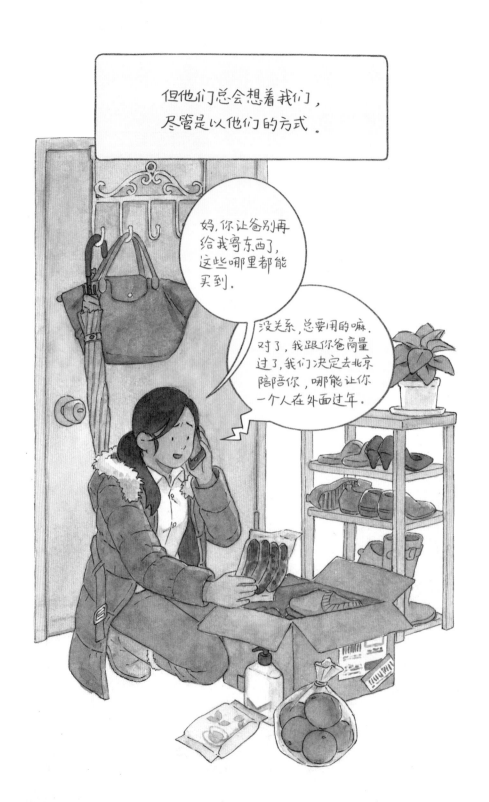

144

其实他们并没有那么固执，
也在慢慢学着改变。

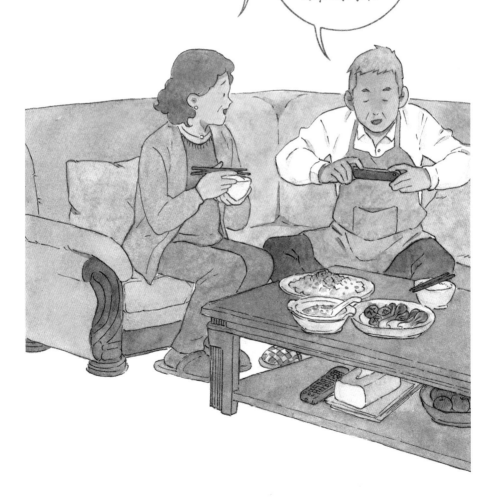

不就难得
做回饭吗，
有啥好拍的？

你懂啥！儿子
不是嫌我成天
没事做吗，
我可得让他看看
我有没有闲着。

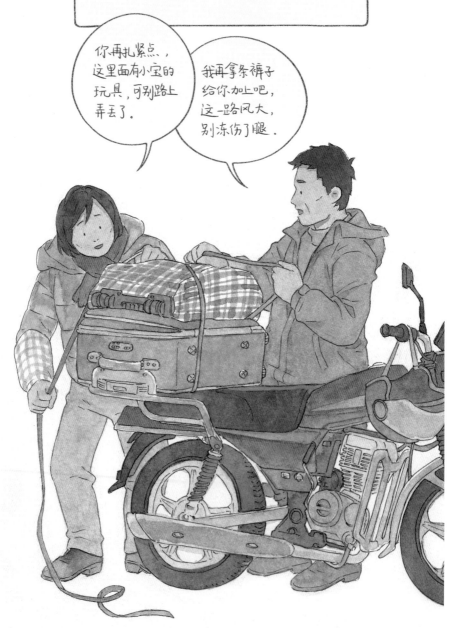

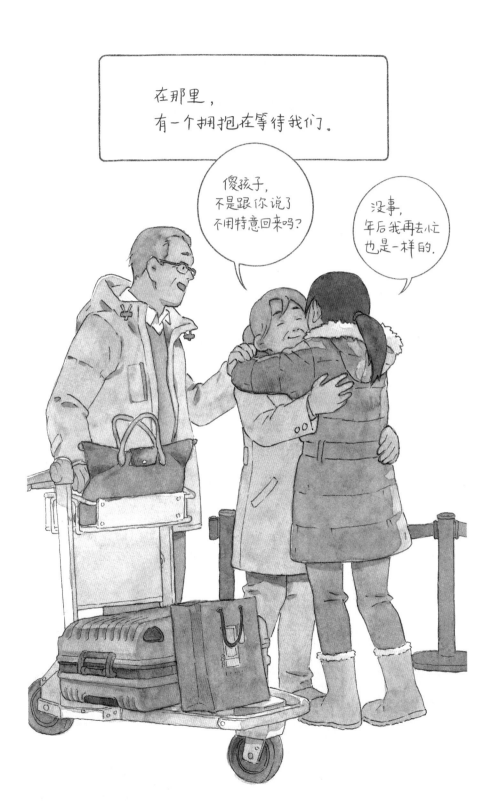

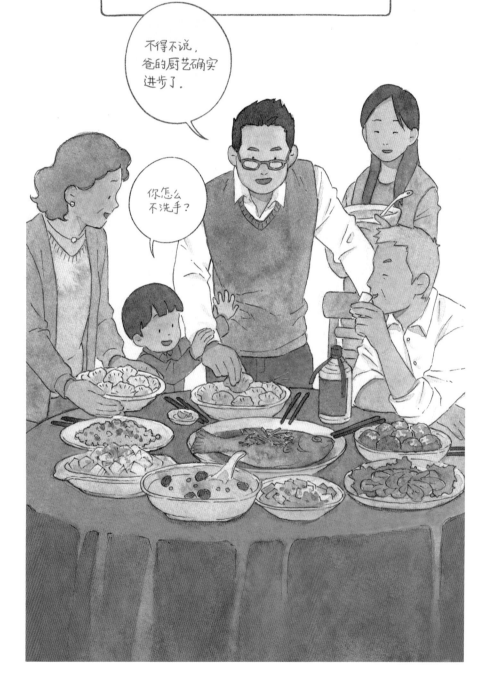

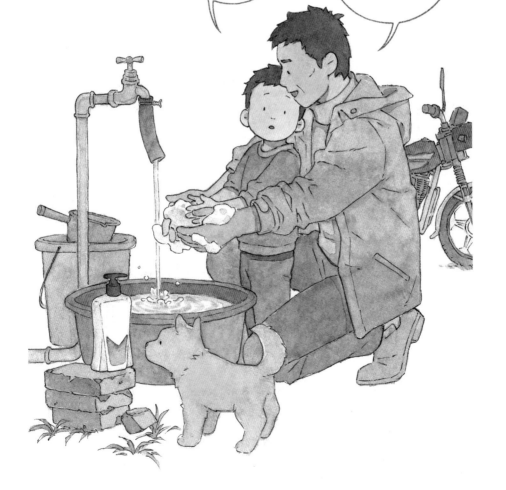

即使还有征途万里，
也只愿停留在这小小港湾。

爸爸，
回去路上骑车
一定要小心啊，
别摔倒了。

放心吧，
爸爸答应你，
你也答应爸爸，
在家要听奶奶的话，
别惹她生气。

My Tiny Little World

小 小 小 小 的 人 间

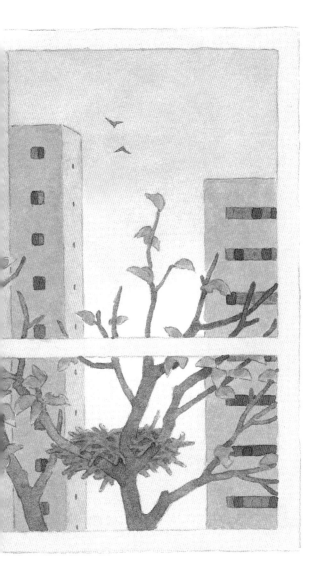

美丽又麻烦的

世界

无常与寻常

慢慢懂得了无常

是因为很多事情会一夜改变

忽然之间，
世界变得很不方便。

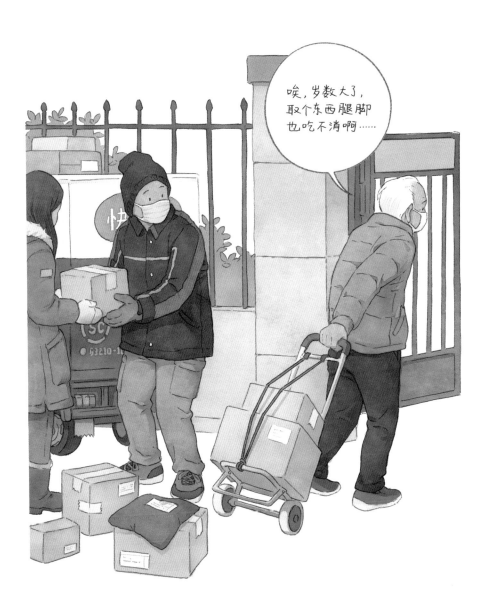

唉，岁数大了，
取个东西腿脚
也吃不消啊……

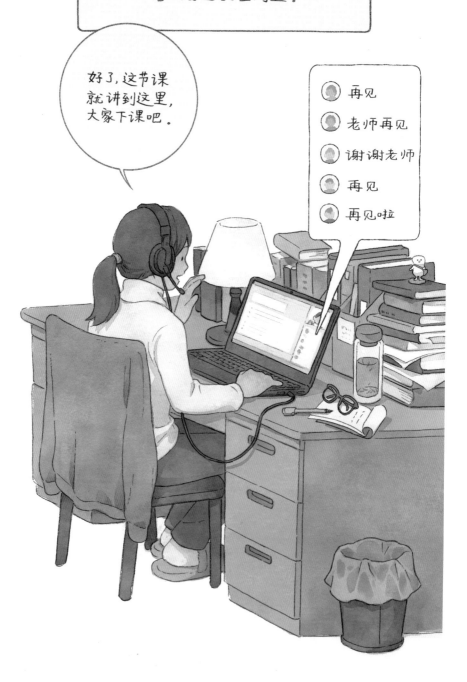

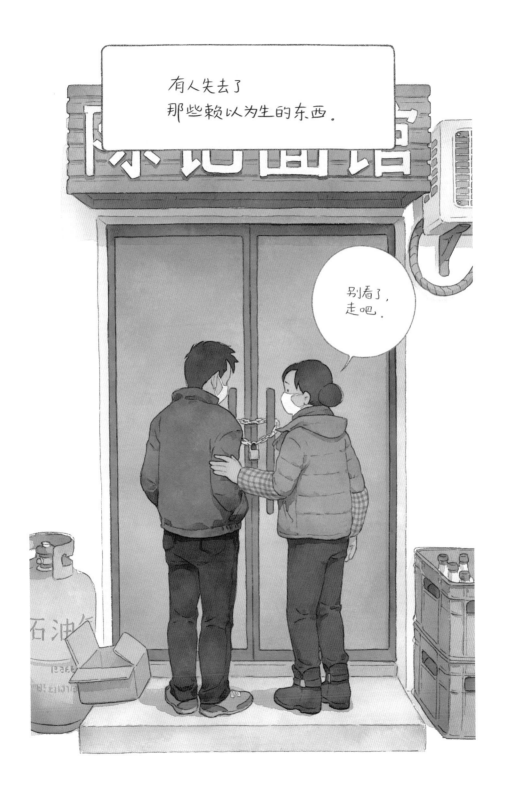

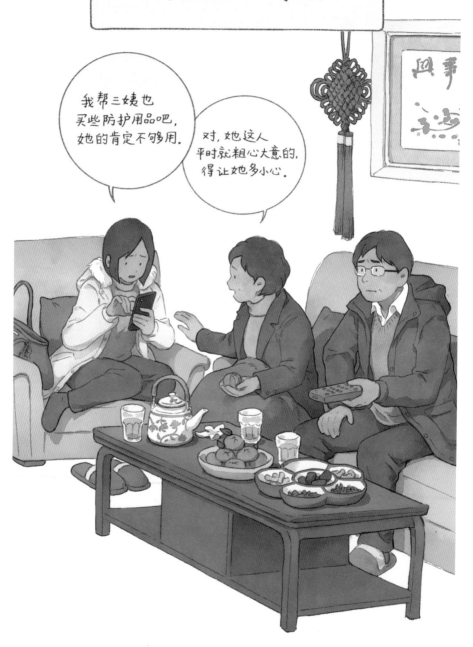

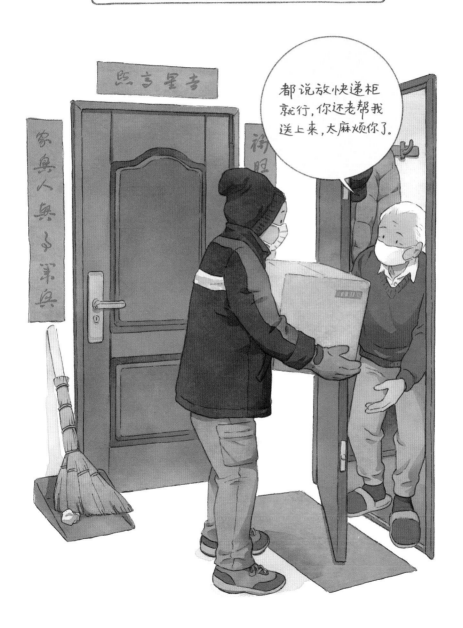

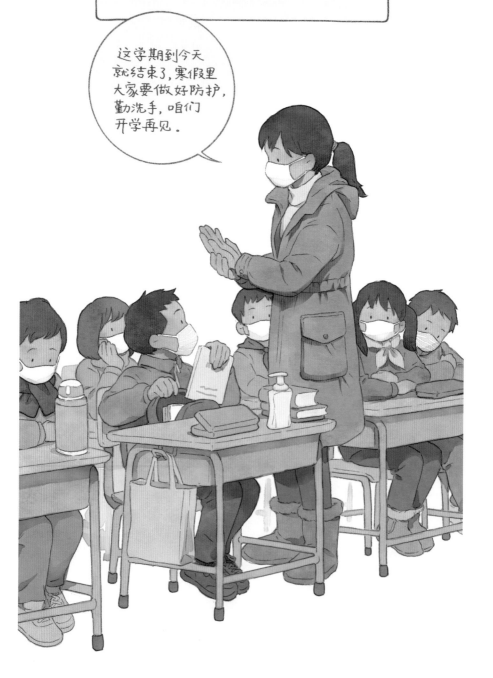

学着更加珍惜
每次短暂的相聚。

这学期到今天
就结束了,寒假里
大家要做好防护,
勤洗手,咱们
开学再见。

我们会找到
重新出发的理由。

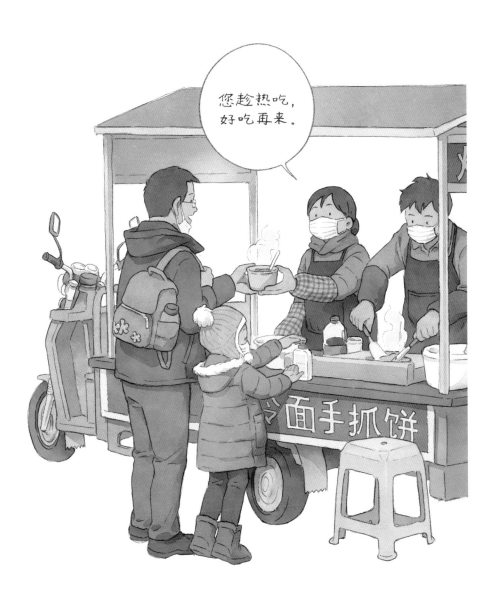

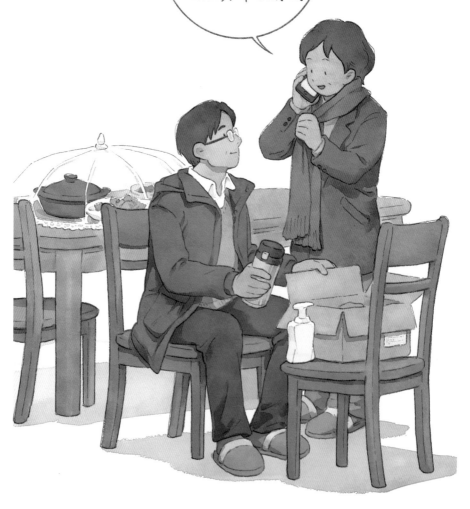

没事,今年不回来也挺好。围巾和给你爸的保温杯都收到了,家里洗手液还有很多,哪里用得完。

我们能理解留在此地的原因。

接受了明日的无常
才会越发珍惜今天的寻常

新世界

那段时间

他害怕碰到任何人

甚至是家人和朋友

他知道

尽管人们依旧购物

吃饭

准时上下班

却都明白

有些东西和过去已经不再相同

原来新世界真的会到来

只不过未必是我们曾幻想的样子

面罩之下

到了允许下楼的日子
我们在楼下的公园碰面了
虽然看不见你的表情
但我感觉你也在笑

因为想要一直陪伴你
所以请一定保护好自己

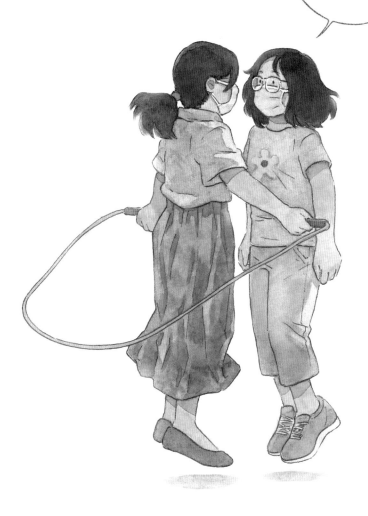

潜水艇

她被分配到

在店铺门口提醒人们扫码

这种不断重复的行为

几乎能被机器更好地胜任

空闲时

她会站在一旁看书

只有在翻开书的时候

身边不相关的一切

好像又有了联结

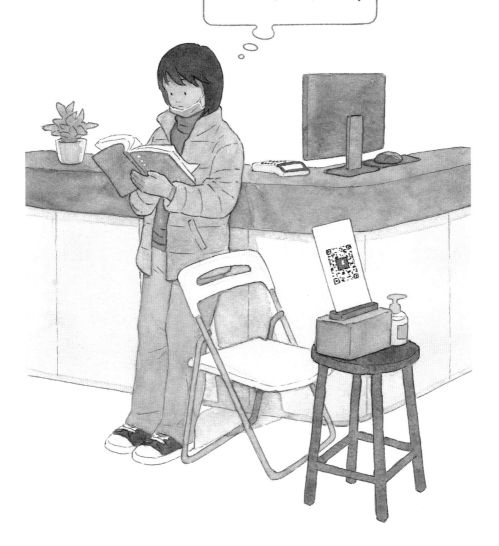

| 后座

每天都会在不同的车里度过一段时间
陌生的人们在这里短暂地相遇
之后又转身投入各自的生活

但有时
会看见一些无关紧要的私人物品
让眼前略显狭小的空间
有了某种令人安心的气息

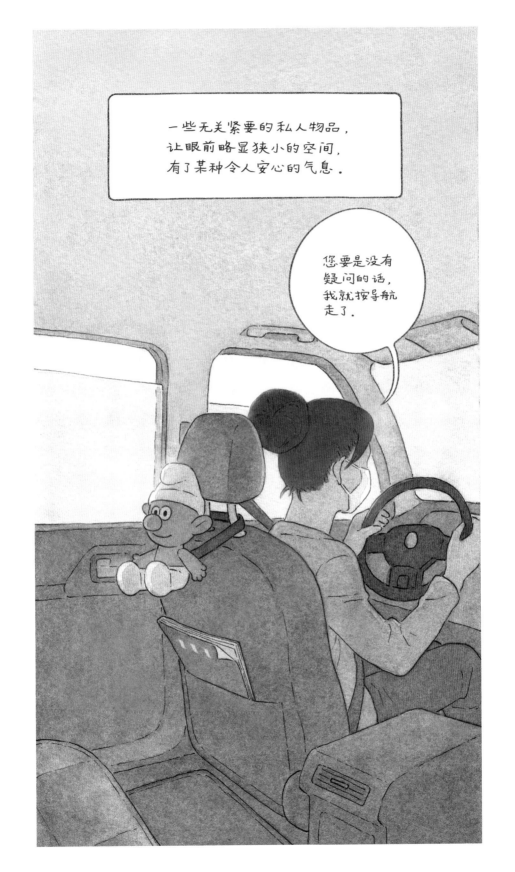

万物法则

在那特殊的几年里

很多计划被打乱

很多目标被搁置

很多人不得不做出改变生活的选择

但归根到底

输赢也好

成败也好

都仅仅只对我们自身有意义

自然并不在意人类的纷乱

它只遵循属于万物的步调

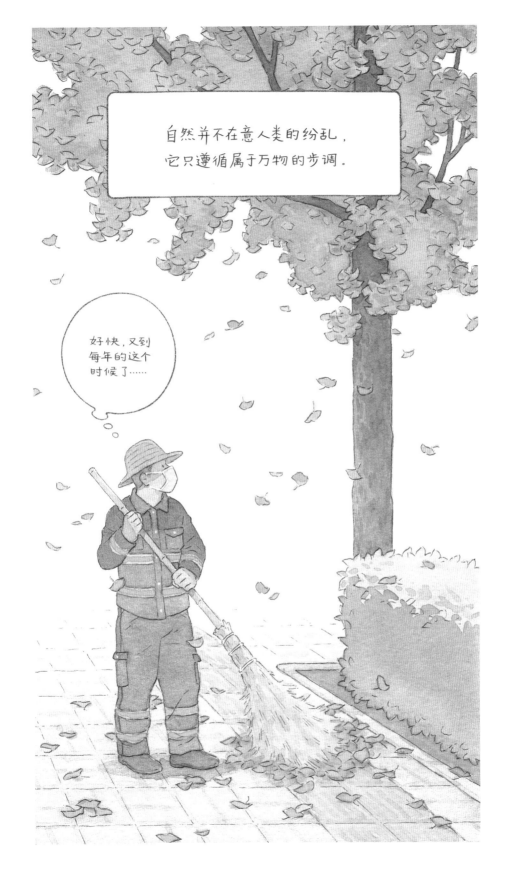

一半

偶遇

邂逅

一见钟情

这些电影里常有的浪漫情节

似乎变得困难起来

因为走在街上放眼望去

很多人都挡住一半的脸

这让他们找到另一半的概率

也降低了一半

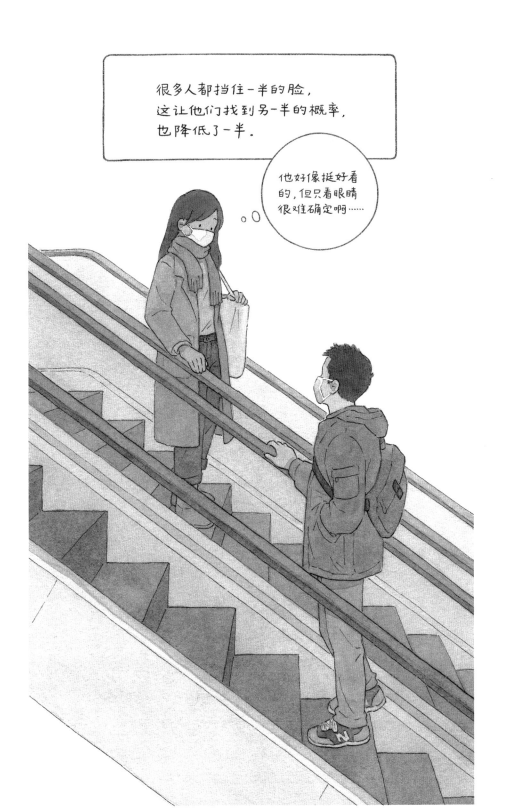

望京

有人因为爱情来到一座城市
又因为温饱而放弃
人们挖空心思寻找着存在于此的意义
大多却只是出于习惯
索性就留了下来

每当夜幕中川流不息的灯火亮起
总有人正收拾行李独自离开

我们旁观一座城市的伟大
却可能永远不会真正属于它

我们旁观一座城市的伟大，
却可能永远不会真正属于它。

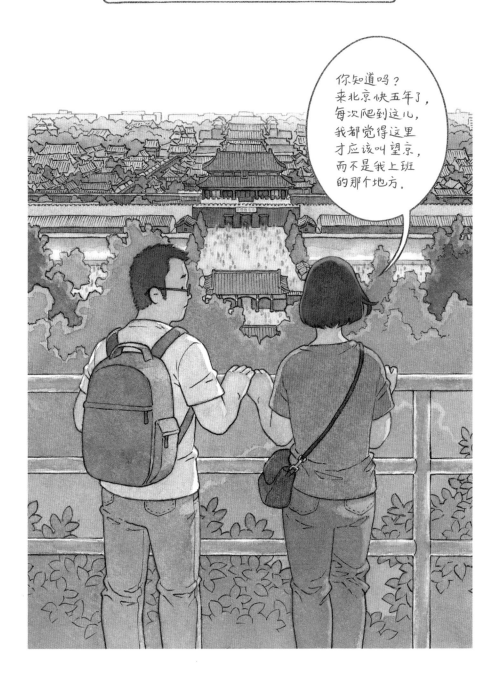

你知道吗？
来北京快五年了，
每次爬到这儿，
我都觉得这里
才应该叫望京，
而不是我上班
的那个地方。

蓬莱卧室

她喜欢家具店里整齐摆放的玻璃杯

喜欢贴合皮肤的柔软被套

喜欢洁白光滑的厨房瓷砖

喜欢成套出现的木质桌椅

眼前井井有条的一切

能让她暂时忘掉自己乏味拥挤的房间

蓬莱幻境近在眼前却远在天边

家的美梦还要多少汗水兑现

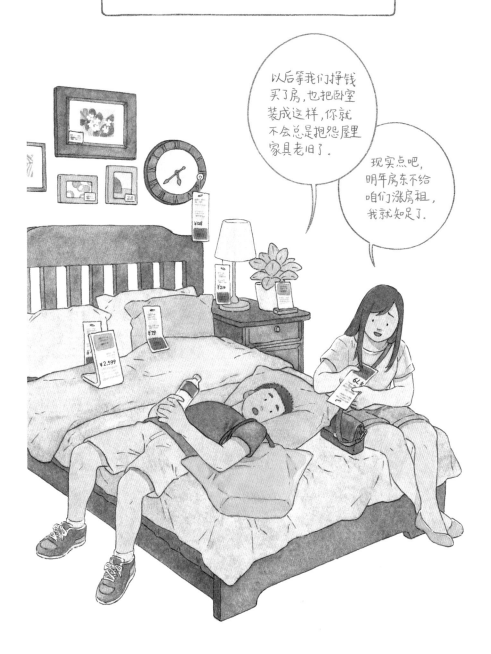

烛光晚餐

在本该开心的场合
她越来越难感到快乐

不想被人发现平庸的样子
所以只要看起来过得不错就够了吧
只要拥有赞美就能愉快地生活下去吧

总想抓住那些虚幻之物
却又无法切实活在当下
可能是我们痛苦的来源

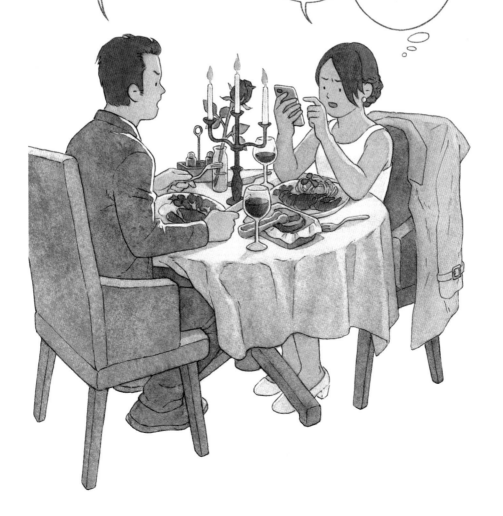

| 亲人

他们吃饭、散步、睡觉

然后逛街、购物、看电影

不但体谅对方

还能够互相鼓励

因为害怕拖累彼此

所以各自努力

不断上进

他们很有默契

甚至过于熟悉

只是

当火花燃尽换来柴米油盐

枕边亲人何时能重生爱意

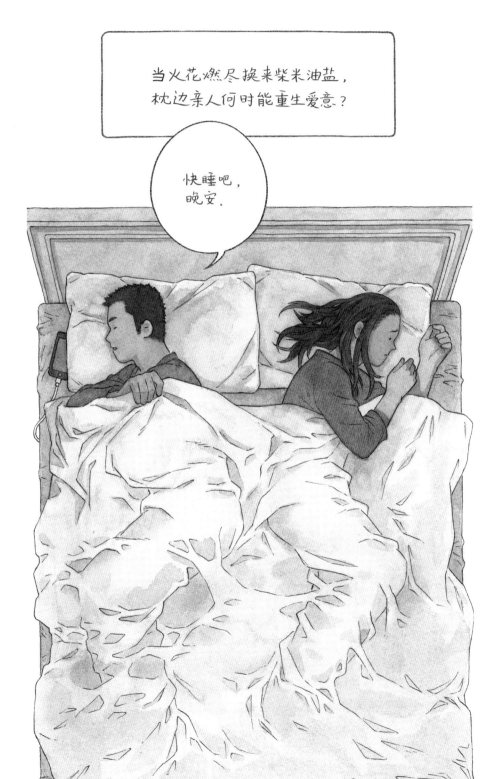

大门前

人是难以长期相处的生物

因为我们心里住着魔鬼

热烈后平淡

厌倦后挑剔

争执后冷漠

最后终于来到那扇必经的大门前

有人踌躇不前

有人一拍两散

只有很少人坚定地穿行而过

他们并不特别

只是在其他人被魔鬼的歌声笼罩时

他们捂上耳朵

直视着远方辽阔的地平线走去

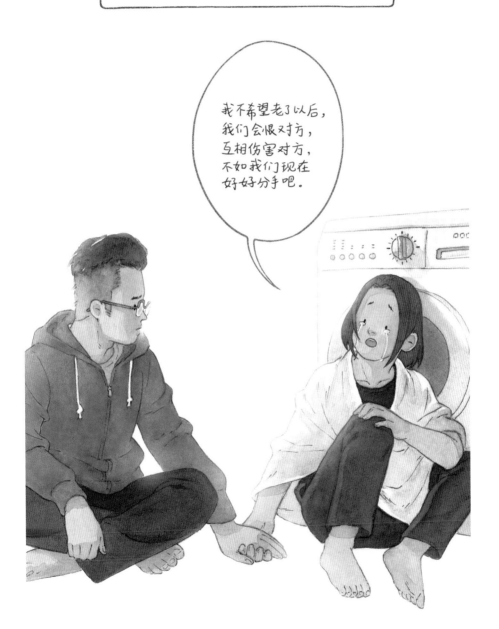

热烈后平淡,厌倦后挑剔,争执后冷漠,
最后终于来到那扇必经的大门前。

我不希望老了以后,
我们会恨对方,
互相伤害对方,
不如我们现在
好好分手吧。

不会实现的事

每天下班一起吃饭

她不爱吃辣

但都会迁就他

他们计划着未来的生活

旅行

买房

事业发展

收入分配

过年在一起还是各自回家

分手几年后

她偶尔会想起他

但也并不特别难过

只是想到那些曾经一起订下的

关于未来的种种计划

觉得有些可惜

有的事情现在没有实现

也许永远都不会实现了

有的事情现在没有实现，
也许永远都不会实现了。

我老家有家麻辣烫
比这好吃多了，
下次带你回去吃。

嗯 ……

下落不明

他们礼貌地聊着月收入

迂回地套问购房计划

试探着交换父母背景

谈话氛围如此亲切

终于换来彼此默契地下落不明

有谁知道

要浏览多少友好的眼神

经历几轮陌生的战场

才能找到那个人

把眉毛细数

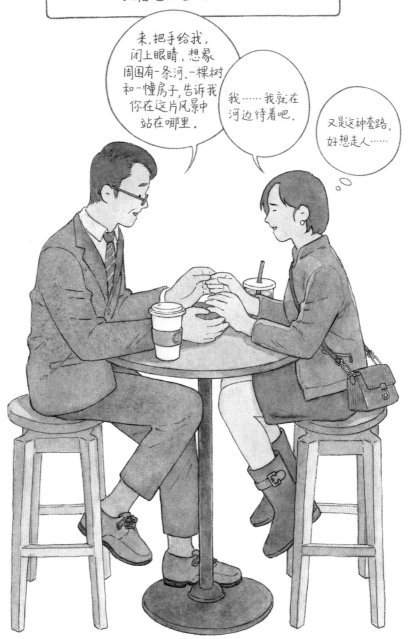

情热速食

那些难以长久愉悦的人
即使手里握有幸福
不久也会开始厌倦

然后继续出发找寻
再次被瞬间燃烧的火花吸引
一边捡拾
一边丢弃

但还是想要为谁停留吧
从某句试探的对白中获得笃定
在某个短暂的拥抱里找到不朽

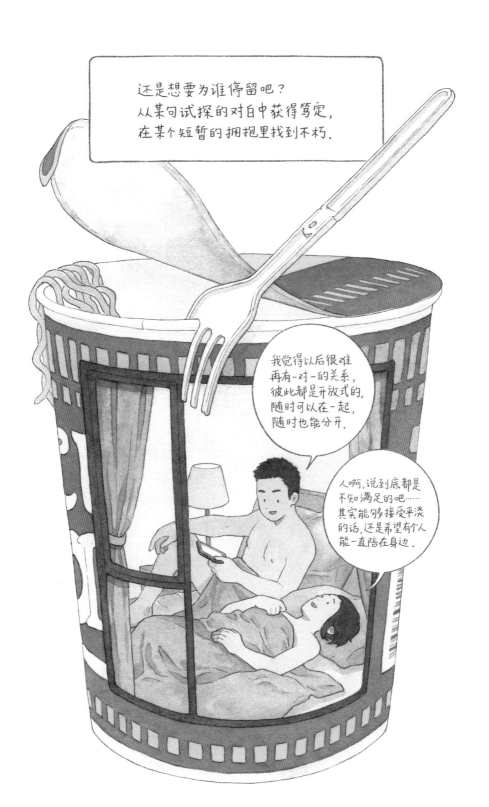

189

折中的人生

很多时候

我们将就着过自己的人生

穿上不算难看的衣服

听着不够喜欢的音乐

在说不上好吃的餐馆吃饭

和不那么讨厌的伴侣在一起

因为我们懒惰

迟疑

害怕改变

抗拒做出选择

我们不敢面对心中真正想要的东西

却又在夜深人静时唏嘘这一切

最后

我们都过上了折中的人生

平顺

但也只是平顺而已

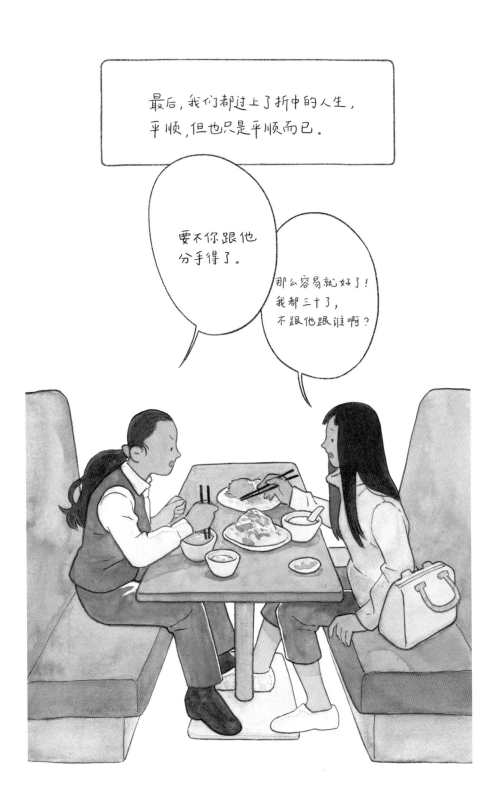

永无岛

她仍相信一个更好的世界
应该是敞亮而不闭塞的
包容而非狭隘的

但现实的无力感
总会将她裹挟到是非黑白的灰色地带
她只好说服自己
不再去想那些遥远而又美好的东西

她越来越不清楚该相信什么
以及该成为怎样的人

现实不是童话
永无岛是个美丽的地方
彼得·潘属于那里
她不属于

现实的无力感总会将她裹挟到
是非黑白的灰色地带，
她只好说服自己不再去想那些
遥远而又美好的东西。

我收藏的那些
视频全没了，
这一天天的到底
要干吗?!

能怎办?你又改变
不了什么，说实话，
只要没伤害到咱俩
的实际利益，啥
我都能接受。别想
这些了,你先想想
晚上吃啥吧。

黄色眼泪

或早或晚

人总要离开天真的梦想

那些赤脚在田野里奔走的日子

后来都成了饭桌上不好意思开口的话题

我们不再关心蝴蝶和高山

我们慢慢变老

慢慢体会谎言和恶意

终于长成满身铠甲的大人

有一天当你发现世界真实的样子

但愿你还记得

那个能看见星星的自己

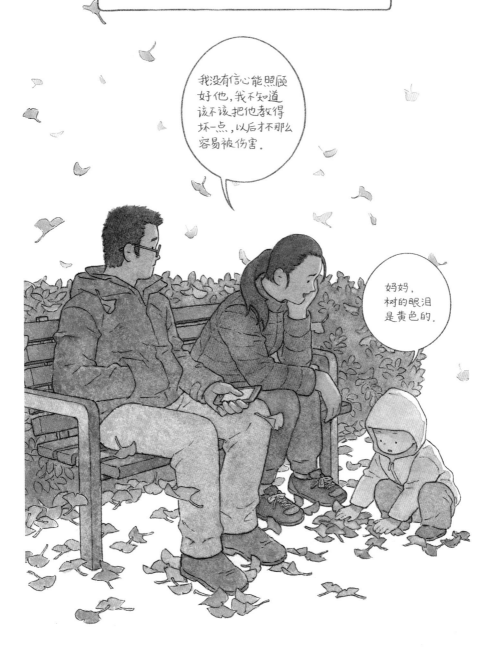

有一天当你发现世界真实的样子，
但愿你还记得，
那个能看见星星的自己。

我没有信心能照顾好他，我不知道该不该把他教得坏一点，以后才不那么容易被伤害。

妈妈，
树的眼泪
是黄色的.

195

旧友

友谊并非恒定不变
它伴随人们的生活而流动
来到某地认识新的朋友
离开时再挥手告别

而更让人遗憾的是
出于某些难以启齿的原因
曾经亲密的伙伴慢慢疏远

虽然再无联系
但感谢那些漫长无聊的日子有你陪伴

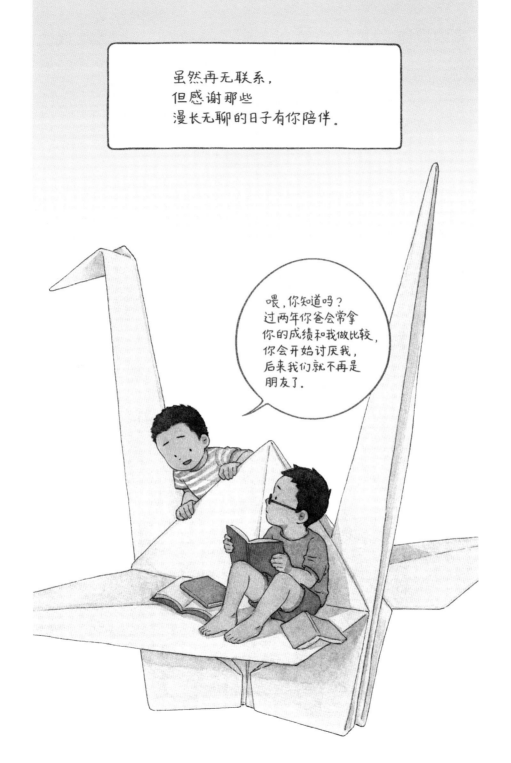

爱的模样

多年以后
他的父亲不会承认
曾极力阻止他学习画画

面对质问
要么说
"谁知道你能不能画出点名堂"
要么说
"你自己当时也没有很坚决"

是啊
事过境迁
只有不合时宜的人才会耿耿于怀

人的不快乐
大多是因为恨遮住了爱的眼睛
或是爱长成了恨的模样

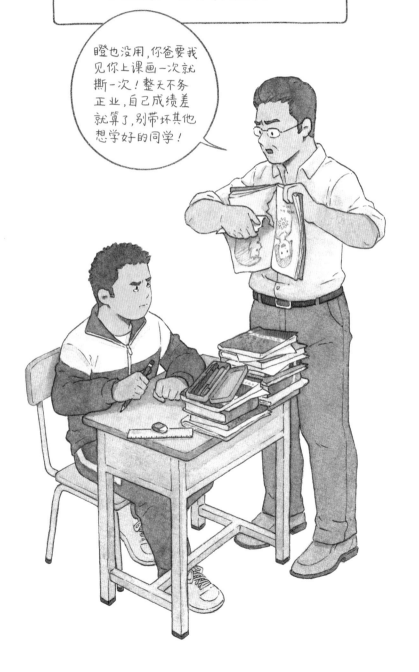

上岸的鱼

由于从小受父母关系的影响
他逐渐失去组建自己家庭的信心

有些人或许并不适合朝夕相处
但又不假思索地贸然投身此列
结果无非勉强着把不安的基因延续下去

人们苦心建造爱的空壳
却想念着遥远而自由的呼吸
像落水的鸟
像上岸的鱼

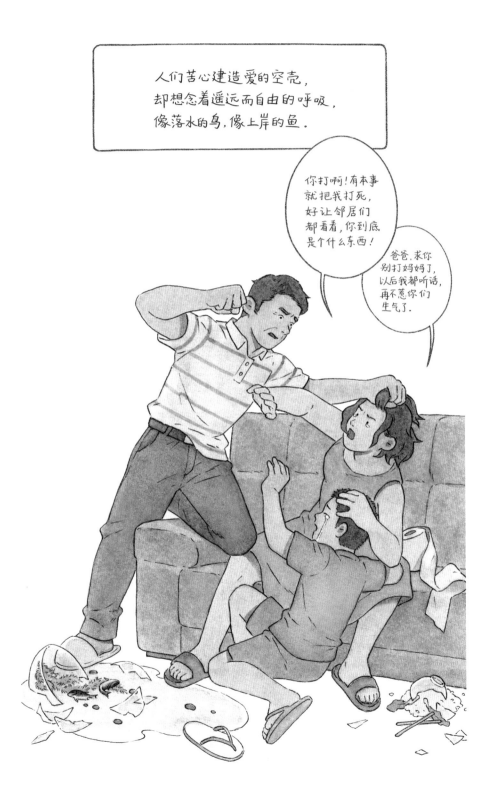

大树下

他不愿父母来这个城市看他
因为他觉得自己过得不够好
而且厌恶三人之间永无休止的争吵

他不怀念那个叫作"家"的地方
相反
他为能摆脱它而感到庆幸

家
如果不能让人安心
那么失去大概也并不可惜

幸福的家庭可遇不可求
但愿有天
我们能在大树下各自乘凉
不再相互煎熬

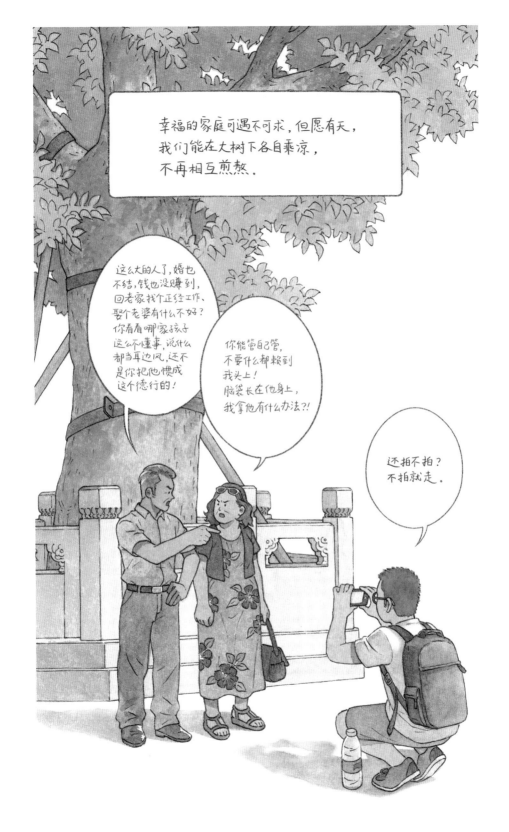

| 挂

朋友的婚礼

亲戚的聚餐

隔壁邻居的嘘寒问暖

在这些理应温馨的场合

尽管他一向努力配合

却仍感到格格不入

随着对话的进展

他觉得脚下空空荡荡

仿佛被一双不知从何而来的大手

毫不费力地挂在了墙上

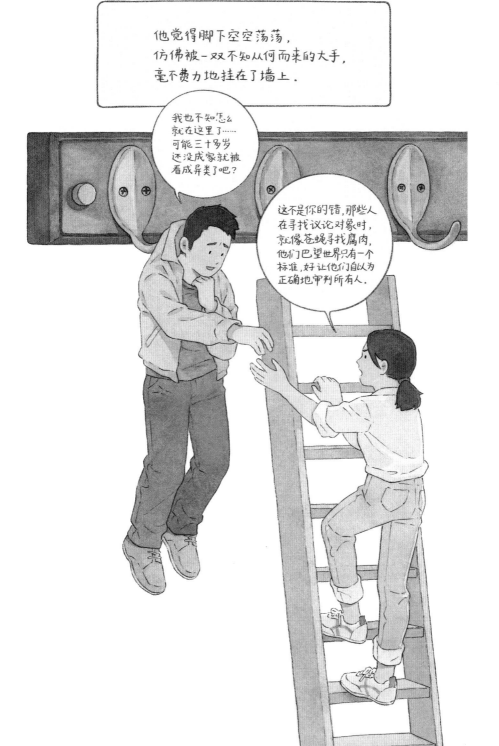

205

审判者

在网络的世界里
我们总是轻易地为他人定罪

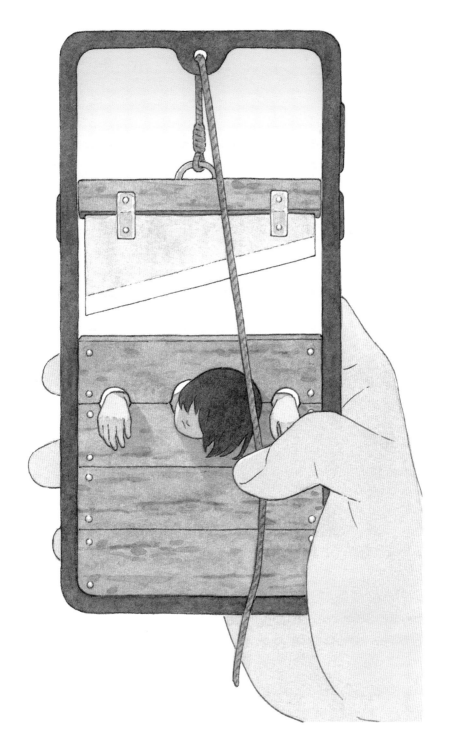

“我愿意……”

愿口中的誓词永远是祝福

而不是镣铐

" I do… "

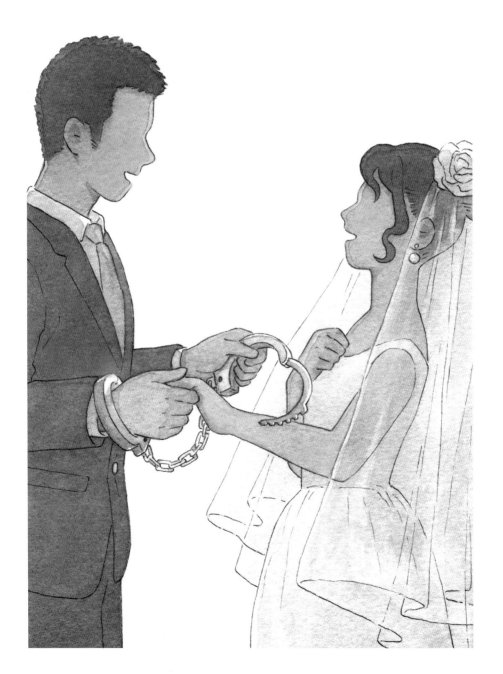

为我跳舞

你踮着脚尖用力起舞

或许却早已被人以爱之名而禁锢

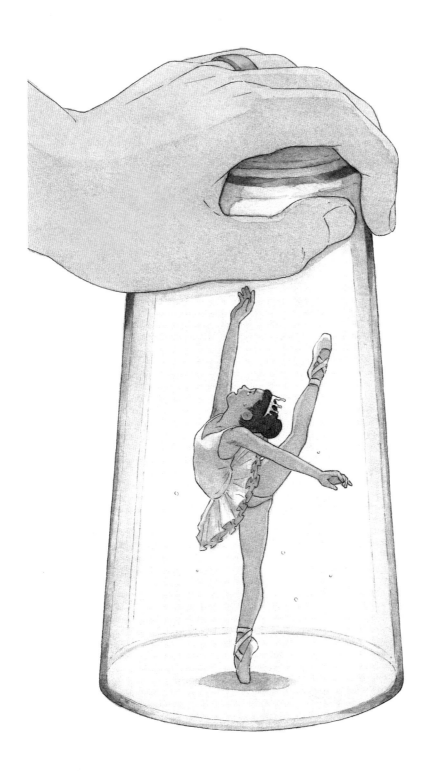

饥饿

人们贪婪地咽下从屏幕中溢出的赞美

是这个算法时代创造的新的饥饿

213

教化

上级往下级头脑里浇灌着思想
教化出一张张低眉顺目的脸孔

压裂

当压力一层层不断叠加

在末端会发生些什么呢

疲惫者的逃亡

那就从一切的麻烦里逃走吧
用一场梦的时间

早起之后,
在上班途中再度睡着.

抓紧时间午休，
否则下午将越发漫长。

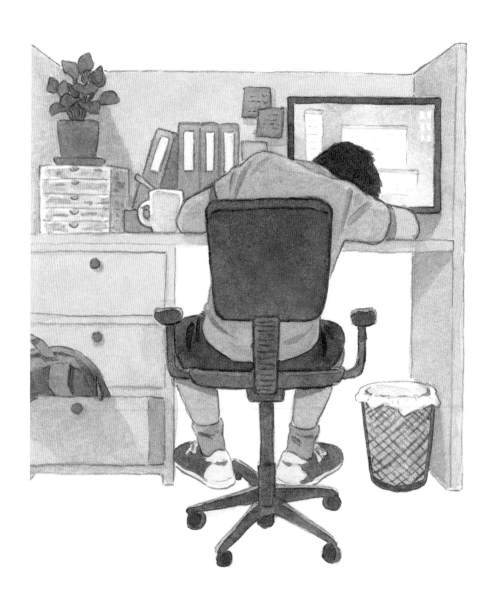

独自下班回家，
外卖有种漂泊的味道．

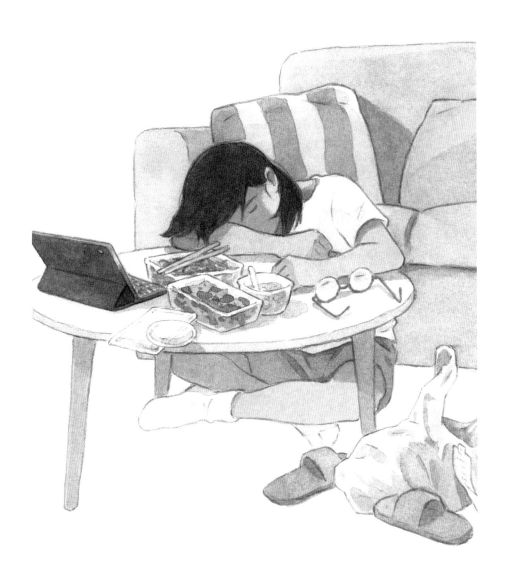

在奔波中，
有时会感到自己的渺小。

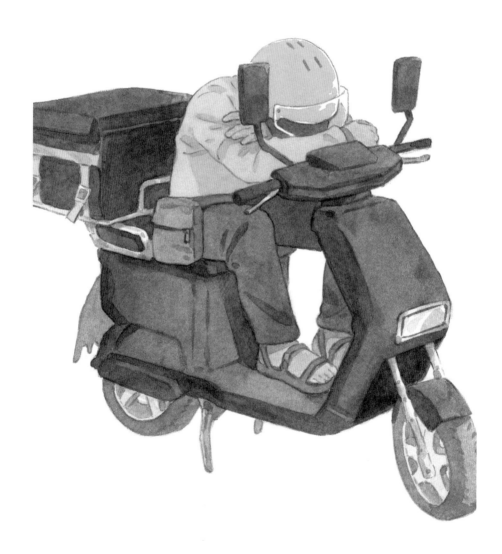

现实的世界，
总是让人疲劳．

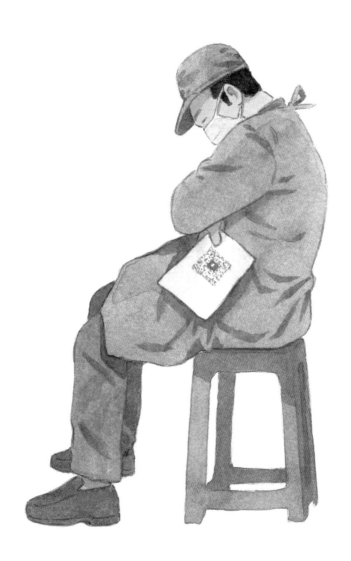

每一场梦，
都是疲惫者的一次逃亡。

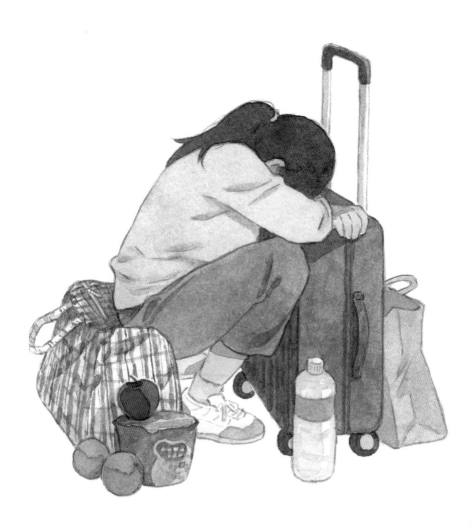

当碰到睡着的人，
请不要打扰。

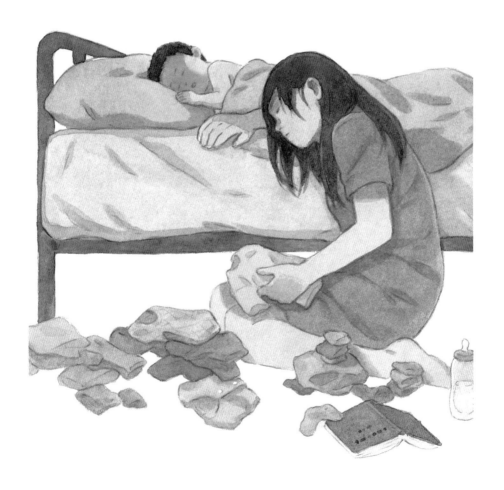

My Tiny Little World

小 小 小 小 的 人 间

Chapter

4

时间教会
我的事

再见，上半场的小孩

不知不觉

就到了和那个小孩说再见的年纪

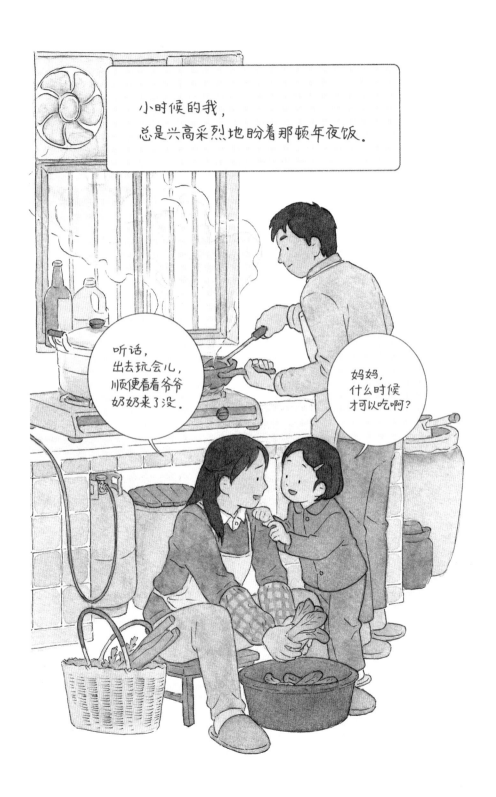

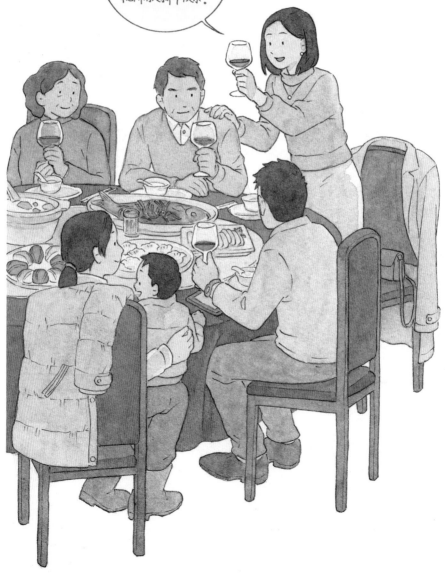

那时爷爷奶奶的经济并不宽裕，
但他们总给我准备很大的红包。

快拿着，
保佑你
岁岁平安。

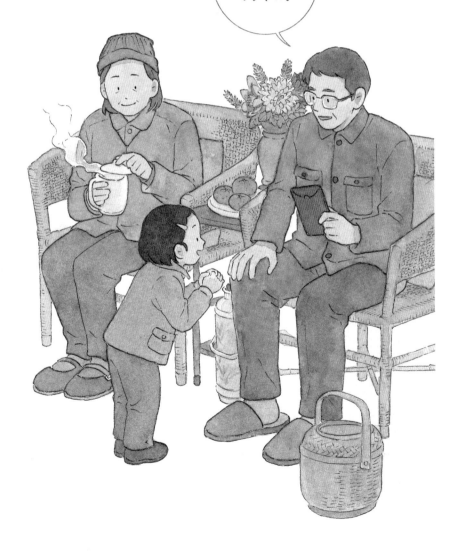

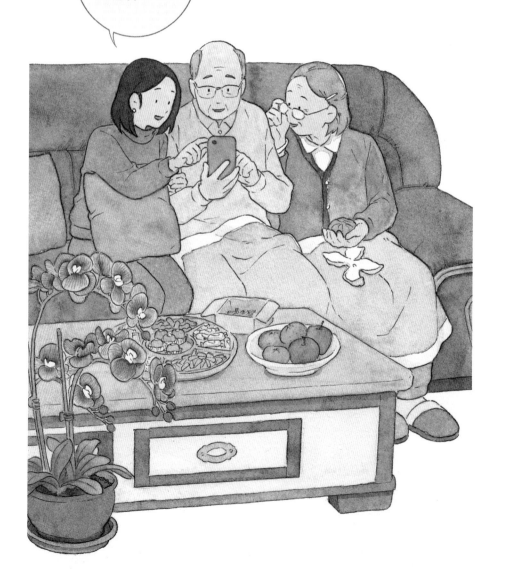

即使压岁钱的形式改头换面，
彼此的心意也不曾改变．

对，再点一下这里，
就能在群里发
红包了。

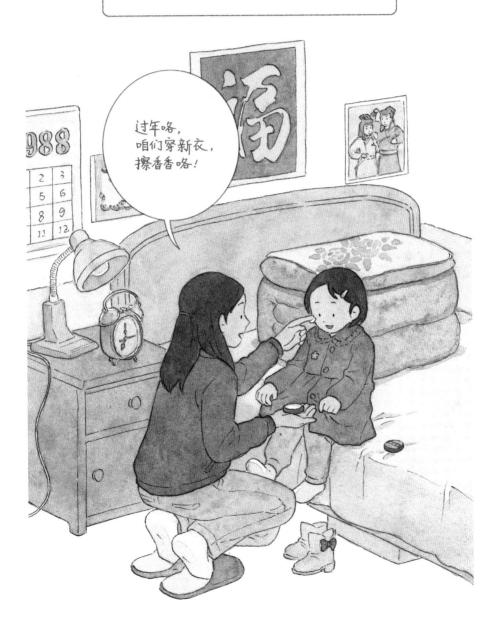

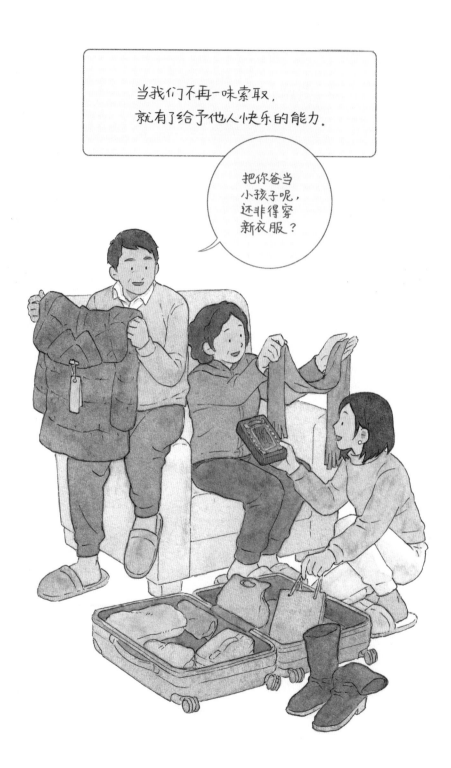

再见了

上半场的小孩

你好

下半场的大人

你的味道

总在那些交错的时间里
想到自己的来处

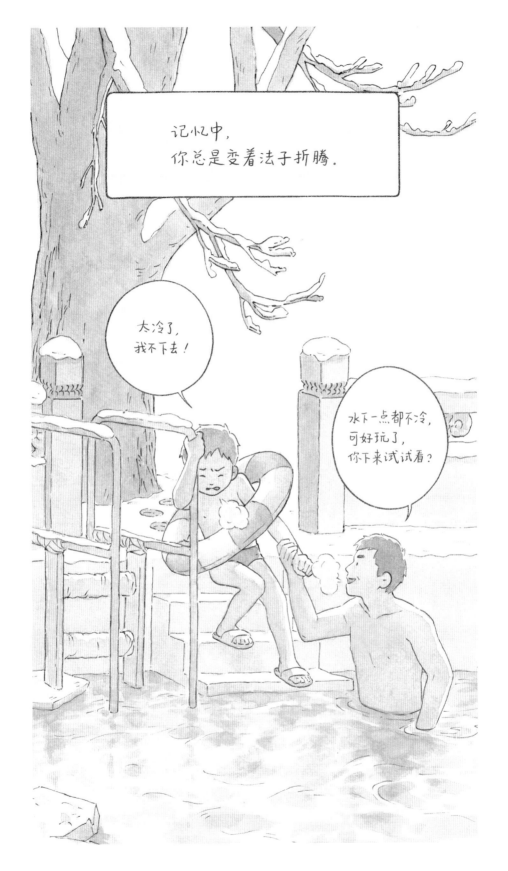

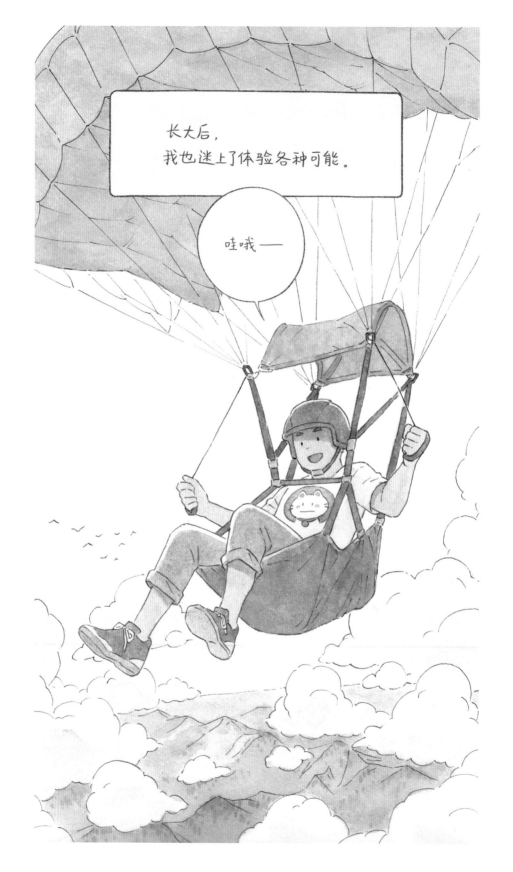

记忆中，
你总是爱操心别人家的孩子。

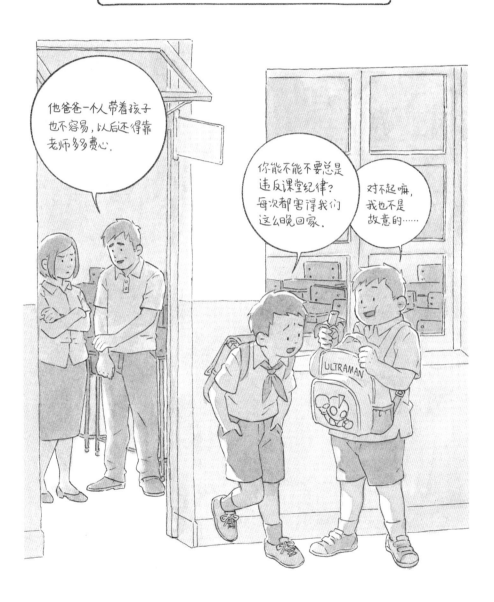

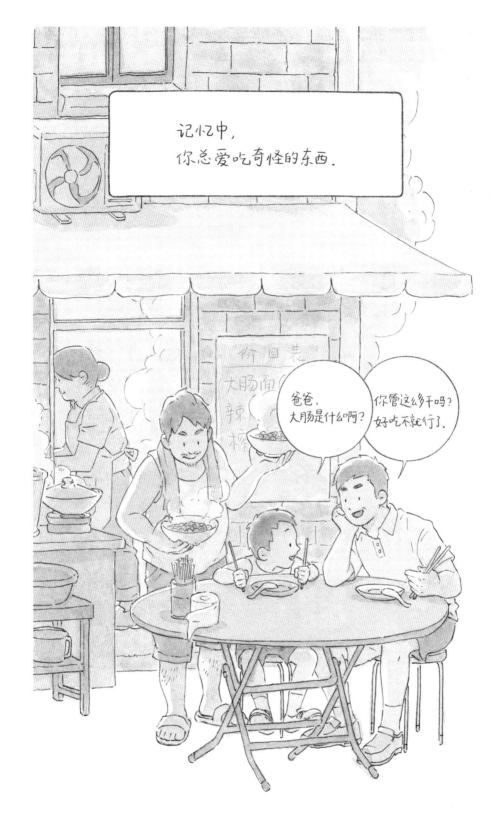

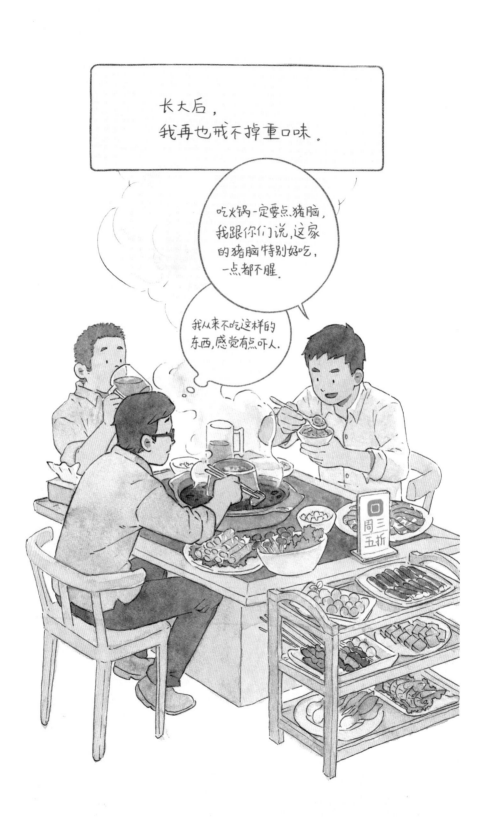

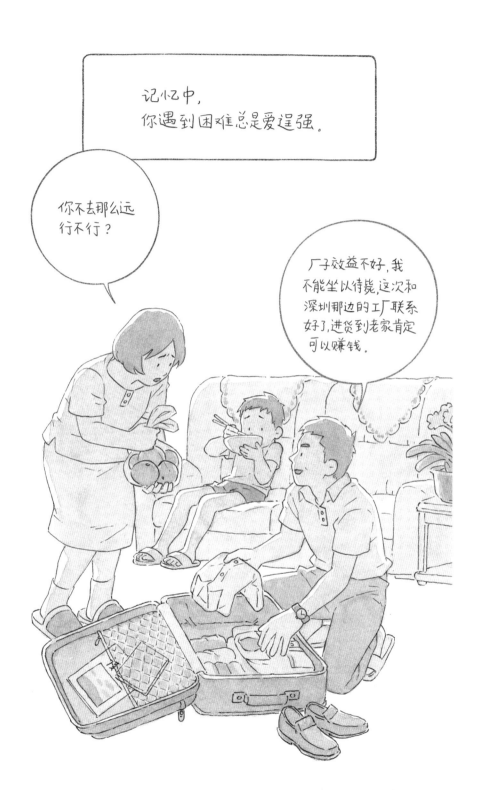

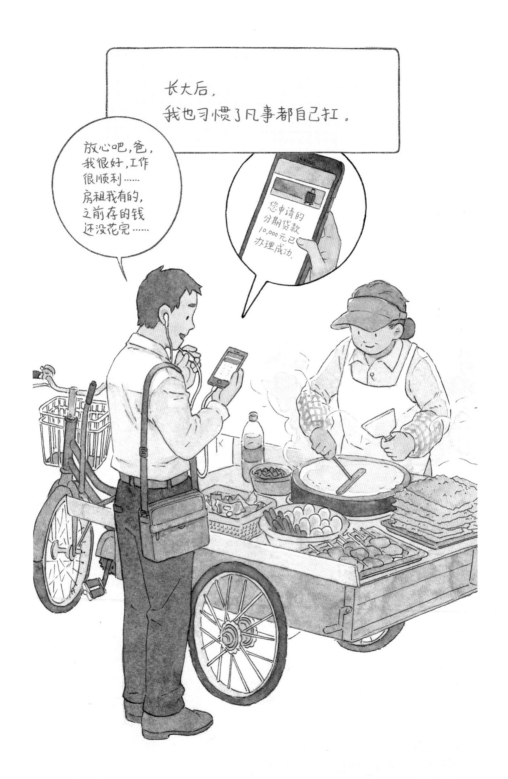

一晃就成了大人
身上却早已留下你的味道

同学会

父亲把皮鞋从鞋柜里拿出来

仔细地擦亮

然后反复打量镜子里

那个穿着新衣服的男人

他一会儿微笑

一会儿又恢复平静

这样的表情他练习了很多次

父亲六十五岁了

这是他中风十多年后

第一次收到同学会的邀请

礼物

妈妈在楼下大喊我的名字
我觉得她好烦
总要先空喊一通
到了跟前才告诉你干什么

其实我跟她之间发生过很多不愉快的事
让我一度想一走了之

但我应该不会忘记这一天
今年我二十三岁了
这是第一次收到妈妈给我买的棉花糖

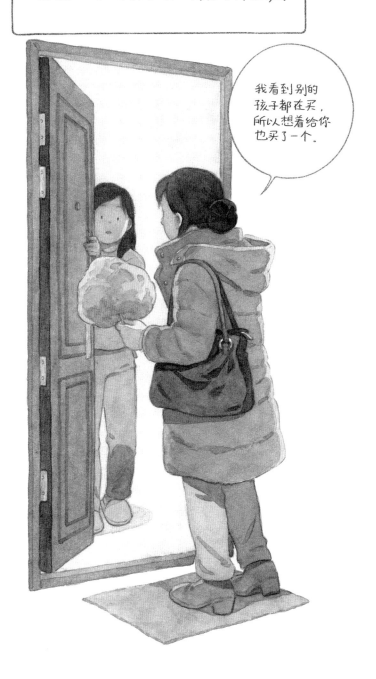

转身时

考研失败了
我对前途感到迷茫
在家状态不好
父母也很担心

决定返校那天
父母送我去高铁站
进站后我在检票口等着
十来分钟后偶然回头
发现他俩还一直站在那里

隔着距离看不清相互的表情
这样才能在转身时
把更轻松的样子留给彼此

隔着距离看不清相互的表情，
这样才能在转身时，
把更轻松的样子留给彼此。

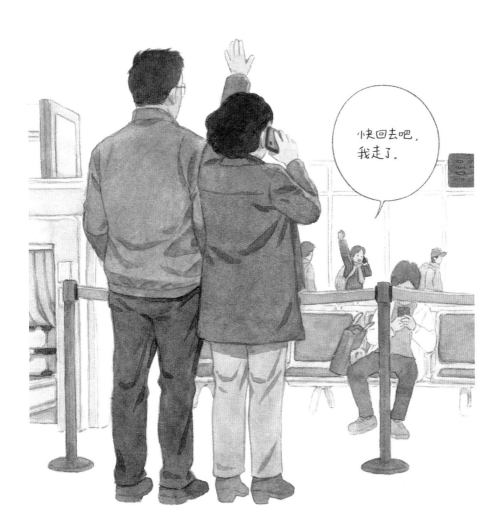

快回去吧，
我走了。

下雨了

小时候
妈妈常会骑着二八大杠自行车
带我去菜市场买菜

有一天在回家的路上
突然下起雨来
妈妈跑到小卖部要了两个塑料袋
套住我俩的头
其实雨点还是会打在我脸上
但不知道为什么
我感到既温暖又安全

那样的雨
好想再淋一次

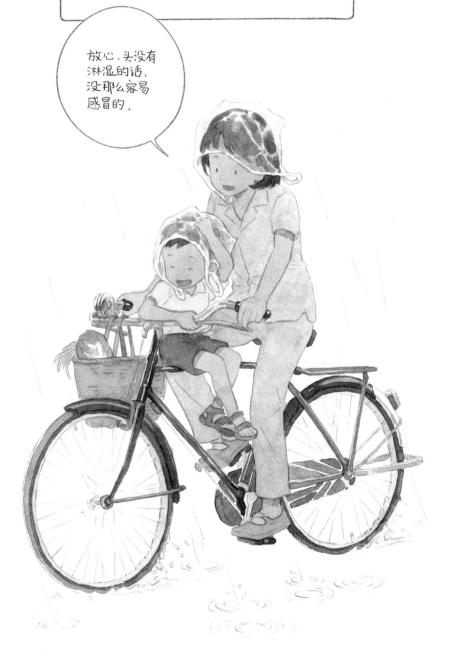

其实雨点还是会打在我脸上，
但不知道为什么，
我感到既温暖又安全。

放心，头没有
淋湿的话，
没那么容易
感冒的．

撑伞的人

高中时的某天
忘记为了什么事
我边哭边往家走
偏偏下起雨来
一个不认识的姐姐在我身后
默默地为我撑了一路伞

到了家门口
她递给我一包桃子味的纸巾就离开了
那时候不懂事的我
什么话也没有说

真想回到过去
跟她说声谢谢
是她让我开始相信
人是温柔善良的

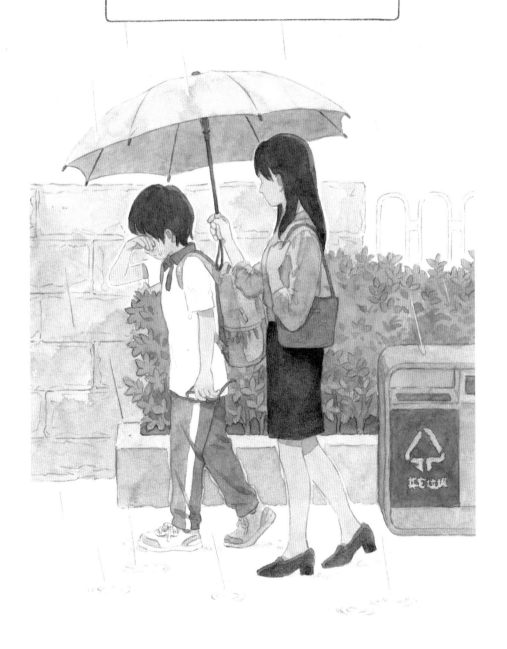

平凡之光

那一年的大雨
留在了很多人的记忆里
一个载着小孩的蓝色塑料桶
在水中被人们合力托起

没人记得他们的样子
他们可以是任何人
任何平凡而有勇气的人

没人记得他们的样子，
他们可以是任何人，
任何平凡而有勇气的人。

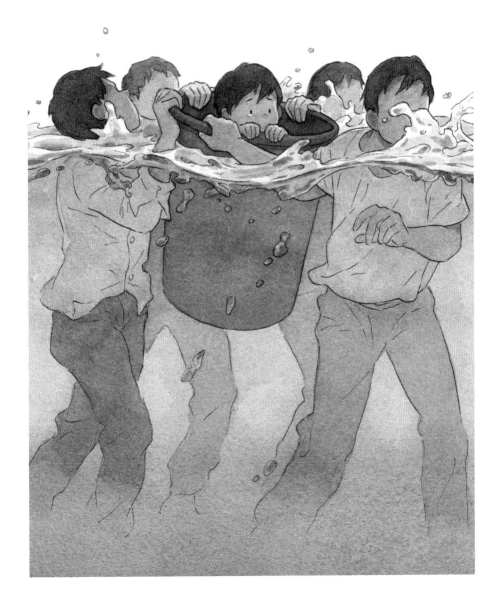

到宇宙去

十七岁的他
总是表现得很懂事
做骨髓穿刺很痛
他咬紧牙一声不吭

他说他的梦想是当宇航员
等到身体好了
一定会坐火箭去太空
说这话时
他的眼睛在发光

他说要是有一天他不在这里了
一定是去到了自己最想去的地方

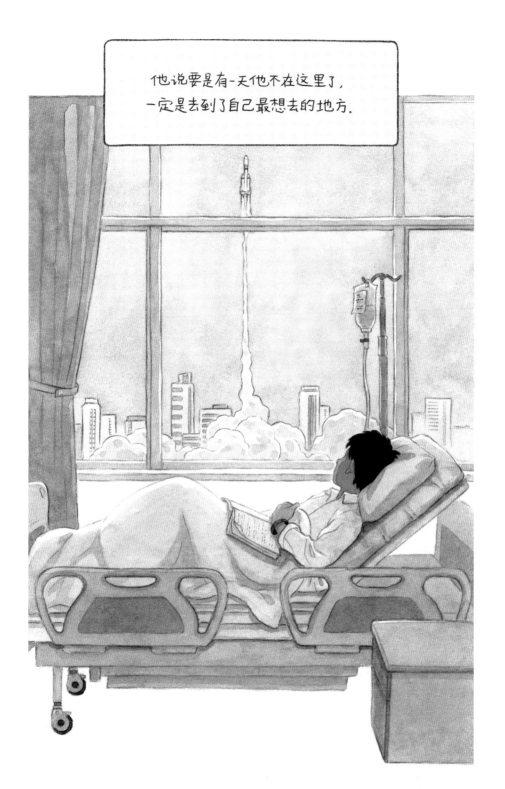

想念

北京的冬天很冷

到了晚上行人很少

她蹲在路边用粉笔画了一个圈

然后忍不住哭了起来

偶尔有路过的人停下脚步

他们会皱一皱眉

然后绕道走远

或许除了她失去的那个人

没有人真正在乎她的遗憾

悔恨

委屈

和不满

但终究也只好这样

珍惜那些会想念的人吧

在一切还不晚以前

路灯下

晚饭后和家人下楼散步
父母突然在身后叫住她
他们握着彼此的手腕
让早已成年的她
像小时候一样坐在上面
但因为太沉
只走了两三步

直到现在
她还常常想起那天傍晚
一家人一起大笑的样子
尽管母亲已经离开多年了

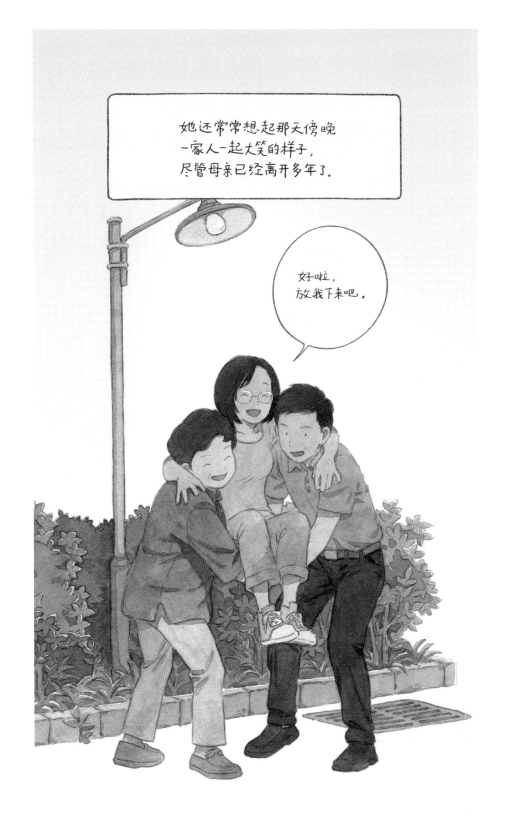

过去的事

小学二年级的暑假
妈妈带我回乡下的奶奶家
当时没有手机
奶奶不知道我们什么时候到

下了大巴
我和妈妈在热浪中晃晃悠悠
远远地就看见奶奶坐在一棵大树下
我永远都记得
她看到我们时惊喜的样子

过去的事
像是藏在时间的树影里
总在我的回忆里沙沙作响

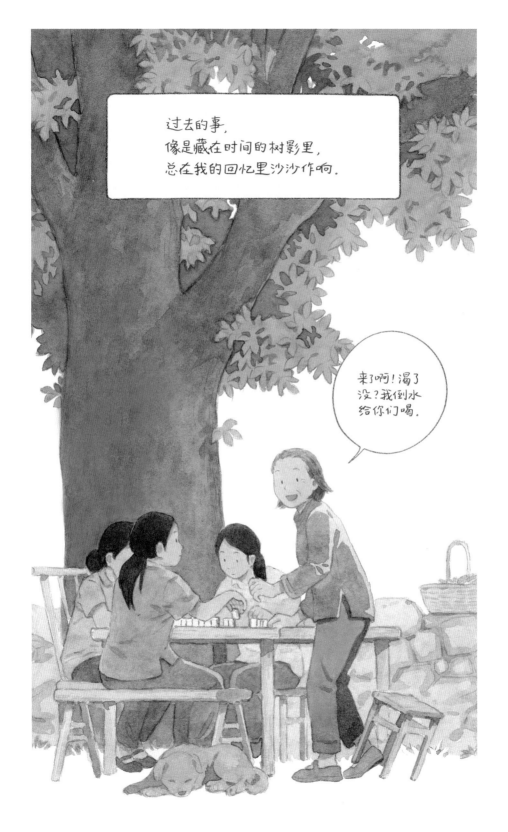

住在时间里的人

外公走的时候
我正在大学返校的路上
外婆在床上躺了三年
然后也静悄悄地走了

现在我很少想起他们
却仍记得那些父母有事的傍晚
总有个地方让我不会饿着肚子

所有日子都是这样一去不复返
假如心里还有算是愿望的东西
就让时间过得再慢些吧

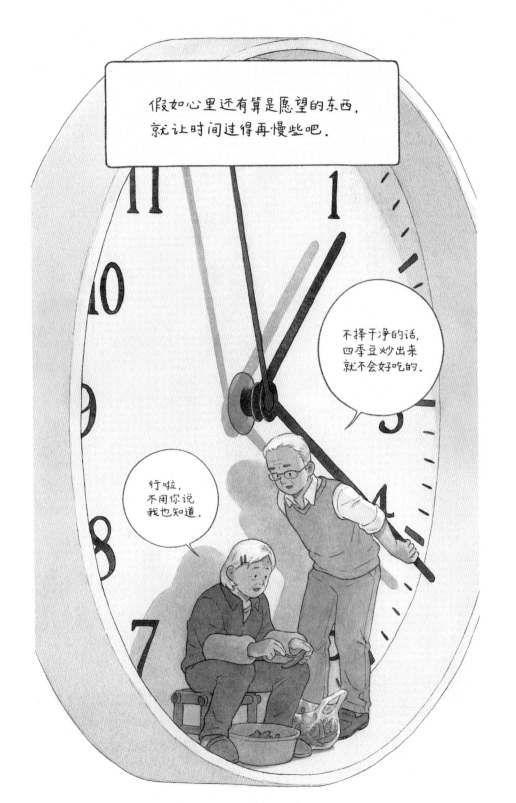

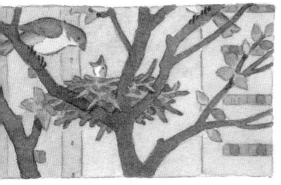

生命
是一场四季的巡回演出

小小小小的人间
未完
待续

后记

　　这本书的第一张画是在 2016 年创作的，那时的我还不知道会诞生这样一本书，这一切都是因为某种偶然。

　　我记得那天中午，我在过马路时遇见一位骑着小车的卖花人，他在路边卖不出花望着天空发呆的样子，和我的内心产生了某种共鸣，那段时间我对绘画的工作感到迷茫，生活也很拮据，我忽然觉得自己好像就是那位卖花人，我们其实没有任何区别。回到租的屋子里，我把他的样子画了下来，还在他视线的不远处画了一只若有若无的鸟，象征着一点若有若无的希望。

　　我就这样开始了这个系列的创作。从工作生活里感受到的迷茫，到遭遇感情的变故，后来又经历了疫情，我把那些难以对人言说的情绪，转化成了一张张不同主题的作品，有的信手拈来，有的则费尽心思。我有时在想，为它们付出这么多的时间和精力到底值不值得，但心里的回答往往是肯定的，哪怕只有一个人在看我的作品时，感到心里的某个地方被触动了，然后觉得自己其实并不孤独，只不过是和许多人一样经历着各自的人生，这就是我想要的结果了。我想告诉别人，也告诉自己，生活或许没有那么可怕，它有一些小小的烦恼，但也有一些小小的快乐。

最近这一年，我都在为制作和编排这本书的内容而发愁，面对这些曾被我捕捉到的生活切片，我缺乏一种将它们串联为整体的意识。这时编辑提出了一个想法，他希望从表达青涩情感的《世界中心》出发，最终回归到思念亲人的《住在时间里的人》，在他的启发下，我很快将所有作品分为了四个主题：孤独、陪伴、烦恼、成长。主题之间彼此对照，相互映衬。为了强化这条脉络，我琢磨了很久，最后决定以一只视角略高于我们的鸟来贯穿始终，如果你仔细感受，你会发现它在书里度过了一段自己的生命旅程，属于它的高低起伏，其实和我们大同小异。

书里还留下了其他鸟的身影，它们有时在卖花人的头顶盘旋，有时在高楼的防盗窗上逗留，有时又随意降落在停车人的引擎盖上。我总是会被它们自由且无所顾忌的样子吸引，多希望我们每个人都和它们一样。

这是我初次包办整本书的文字和绘画，所以在某种意义上，这才是我的第一本书。它当然有不成熟的地方，但我还是想要出于私心地珍惜它。我的脑子里有时会浮现这样一句话："替平凡立传，为生活留影。"这是我希望达到的目标，我也用它来检视自己的作品，但无论有没有做到，对于创作这件事，一切才刚刚开始。

2023 年 11 月 15 日
记于北京

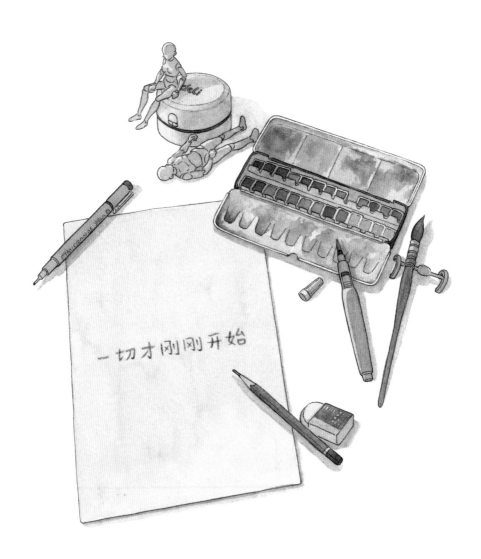

一切才刚刚开始